英雄　　　動作　　　Coding　　　學習　　　漫畫

三民書局

© 　Coding man 04：再次開啟的門

著　作　人	k-production
繪　　　者	金瑾守
監　　　修	李　情
審　　　訂	蘇文鈺
譯　　　者	顧娉菱
責任編輯	陳妍蓉
美術設計	郭雅萍
發　行　人	劉振強
發　行　所	三民書局股份有限公司
	地址　臺北市復興北路386號
	電話　(02)25006600
	郵撥帳號　0009998-5
門　市　部	(復北店)臺北市復興北路386號
	(重南店)臺北市重慶南路一段61號
出版日期	初版一刷　2019年4月
編　　　號	S 317860

行政院新聞局登記證局版臺業字第○二○○號

有著作權‧不准侵害

ISBN　978-957-14-6597-5　　（平裝）

http://www.sanmin.com.tw　三民網路書店

※本書如有缺頁、破損或裝訂錯誤，請寄回本公司更換。

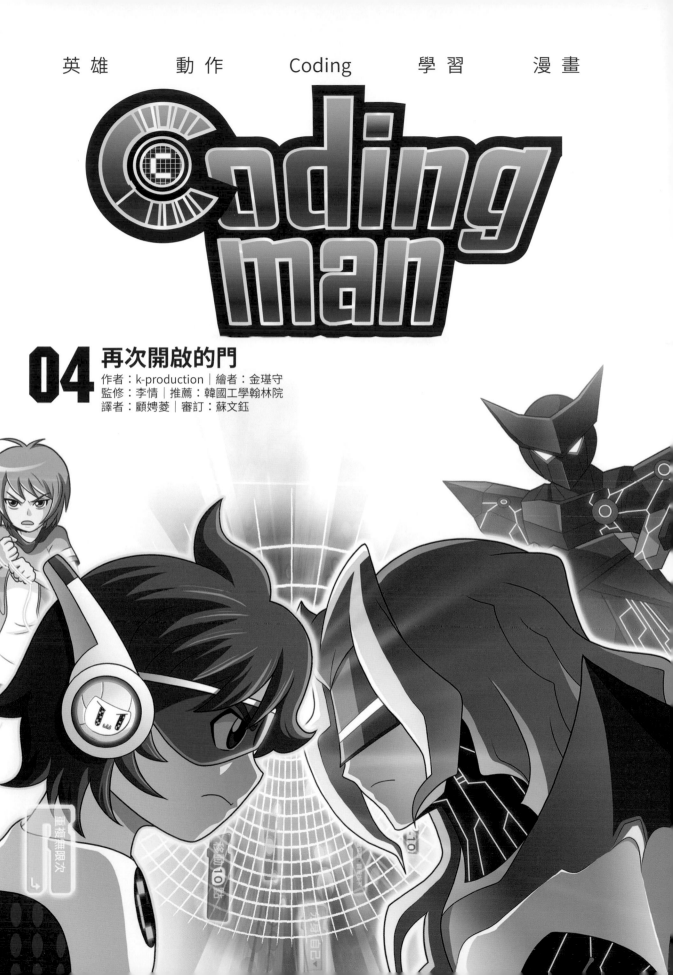

漫 畫	觀念整理	實戰練習
將學習內容融入 有趣的漫畫中	透過觀念整理 拓展學生思考	親自解決各種 coding問題

只要看漫畫就可以順利破解coding!

> 我,劉康民已經開始學習了!
> 朋友們也和我一起吧,如何?

- ✅ 創造學習coding時不可或缺的世界觀!
- ✅ 漫畫與學習的密切連結!
- ✅ 韓國工學翰林院認證且推薦!

這麼重要的coding是很有趣的！

Steve Jobs (蘋果公司創辦人)

「這國家的所有人都應該要學coding，coding教育人們思考的方法。」

Barack Obama (美國前總統)

「不要只購買電子遊戲，親自製作看看吧；不要只是滑手機，嘗試著設計程式吧。」

Tim Cook (蘋果公司代表人)

「比起外語，先學習coding吧，因為coding是能和全世界70億人口溝通的全球性語言。」

推薦序

李　情 (大光小學　教師)

　　身為這個被稱作「第四次工業革命」時代的人類，需要對coding有正確的理解，以及相當的興趣才行。我相信 Coding man 系列可以幫助小學生們，利用趣味的方式理解陌生的coding，透過書中的主角康民而逐步對coding產生親近感，學習到連結在漫畫情節中的大量知識與概念，效果值得期待。

韓國工學翰林院

　　韓國工學翰林院主要目標是發掘對技術發展有極大貢獻的工學技術人員，同時對於這些人員的學術研究、事業提供協助。現在正處於人工智慧的時代，全世界都陷入coding熱潮，韓國對於軟體與coding相關課程的興趣也與日俱增。Coding man系列是coding教育的起點，而本書是第一本將電腦知識、coding及Scratch這個程式有趣地融入故事中的漫畫，所以即使是對coding沒興趣的學生，也會產生「我想更了解coding」這樣的想法。

蘇文鈺 (成功大學資訊工程系　教授)

　　我是資工系老師，卻不覺得所有人都要來學程式，包含小孩子在內！如果你對計算機有興趣，也許先別急著去讀計算機概論。這是一本用比較簡單還加入圖解的書，方便你了解計算機領域裡的部分內容。如果你對於這些東西感到興趣，再開始接觸程式設計也不遲。我所能做的建議是，電腦是一個有趣的東西，不只是可以用來玩遊戲等娛樂，還可以幫助你做好很多事，在未來，幾乎每個人的生活都離不開電腦，即使只是用人家設計的應用軟體，能善用它總不是壞事，如果真的對電腦科學有興趣，這可是會讓人廢寢忘食，值得用一生去投入的喔！

本書常出現的單字

#感應器　　#物聯網　　#大數據

#機器人　　#工業機器人　　#人型機器人(Humanoid)

#程式設計　　#coding

#Arduino　　#電腦程式設計師

#造型頁籤　　#角色　　#外觀積木

#Scratch　　#角色的尺寸　　#角色的效果

#坐標值　　#x坐標　　#y坐標

#控制積木　　#角色的方向　　#角色的分身

目 次

1 只是動作Bug而已！ ⌐11

2 蕾伊卡的行動 ⌐45

3 次元之門 ⌐75

4 潛 入 ⌐103

5 正面對決 ⌐131

漫畫中的觀念 ⌐162

1. 感應器／物聯網／大數據
2. 機器人是什麼？／工業機器人／人型機器人
　／Arduino／電腦程式設計師

Coding man 練習本 ⌐166

1. 觀察看看造型頁籤　　2. 調整角色的尺寸
3. 設定角色的效果　　　4. 坐標和角色的位置
5. 指定角色的方向　　　6. 建立角色的分身

答案與解說 ⌐172

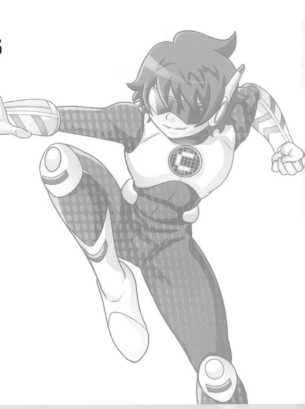

登場人物

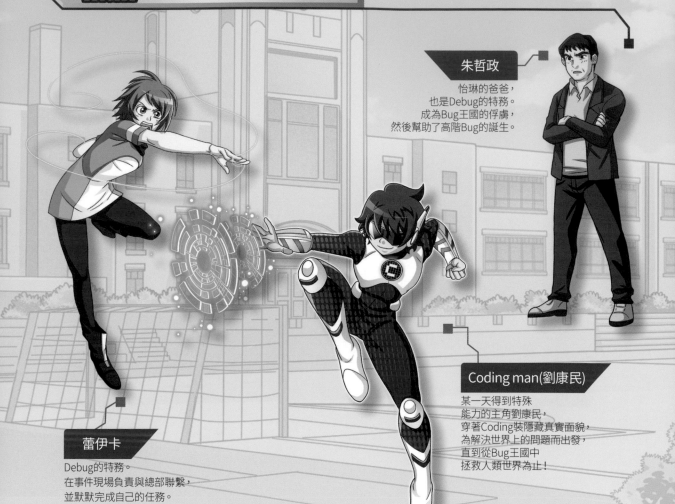

朱哲政

怡琳的爸爸,
也是Debug的特務。
成為Bug王國的俘虜,
然後幫助了高階Bug的誕生。

Coding man(劉康民)

某一天得到特殊
能力的主角劉康民,
穿著Coding裝隱藏真實面貌,
為解決世界上的問題而出發,
直到從Bug王國中
拯救人類世界為止!

蕾伊卡

Debug的特務。
在事件現場負責與總部聯繫,
並默默完成自己的任務。

泰俊

常常抱怨和碎碎念
的樣子,但實際了
解後會發現他心地
很善良。

景植

稱呼泰俊為隊長,
是創作者吳德熙的
死忠粉絲。

宥彩

只要覺得是正確的
事情就會說出來的
個性。

德熙

透過上傳Coding man
的影像而被大家所認
識的創作者。

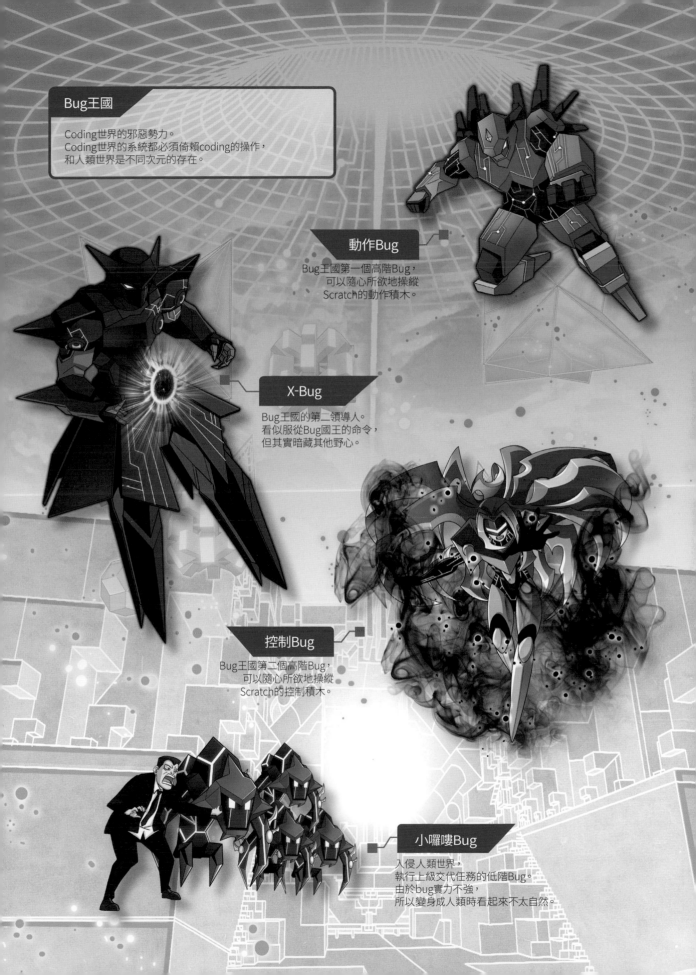

Bug王國

Coding世界的邪惡勢力。
Coding世界的系統都必須倚賴coding的操作，
和人類世界是不同次元的存在。

動作Bug

Bug王國第一個高階Bug，
可以隨心所欲地操縱
Scratch的動作積木。

X-Bug

Bug王國的第二領導人。
看似服從Bug國王的命令，
但其實暗藏其他野心。

控制Bug

Bug王國第二個高階Bug，
可以隨心所欲地操縱
Scratch的控制積木。

小囉嘍Bug

入侵人類世界，
執行上級交代任務的低階Bug。
由於bug實力不強，
所以變身成人類時看起來不太自然。

前情提要

原本平凡的小學生劉康民，某天突然可以看見程式語言。
因為摯友怡琳和朱哲政博士被綁架，
於是決心成為對抗Bug王國的祕密武器，
而人工智慧機器人Smile也成功升級成Coding裝。
但是，隨著時間過去，Bug王國對人類世界的侵略更加明目張膽，
穿著Coding裝的劉康民被人們稱作Coding man，
大家對他的關注也與日俱增！

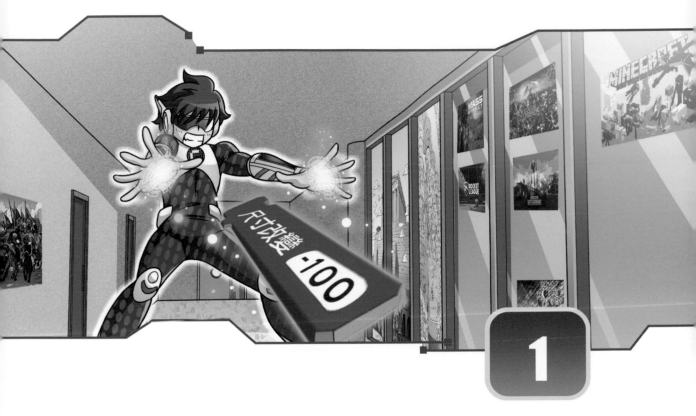

只是動作Bug而已！

無論是誰威脅了人類世界，都不能原諒！
經過充分特訓的Coding man，
現在漸漸成為冷靜的coding英雄。

Bug王國基地

你說用那些老古董就可以達成嗎？

高階Bug的能力在每個人類間都存在不同差異，我們需要有解決對策才行，所以還需要多一點時間…

猶豫

雖然我認可你的能力，但你仍然殘存著人性，這是沒辦法的事嗎？

竟然拿我和人類比較。

我們必須
變得更強。

嗯？小白好像
肚子餓了！

對啊，一直
在飯碗附近
走來走去。

給小狗
飼料

該給牠
吃飯了。

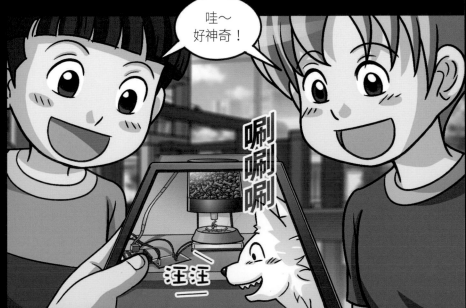

哇～
好神奇！

唰
唰
唰

汪汪

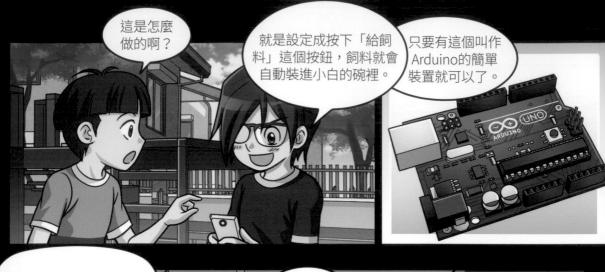

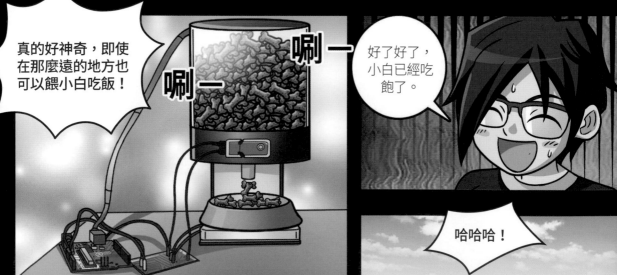

嘩啦啦

下雨了！

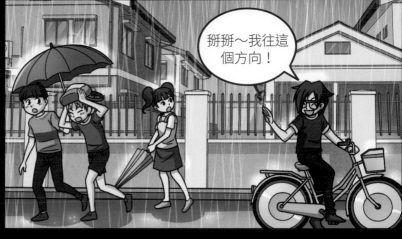

掰掰～我往這個方向！

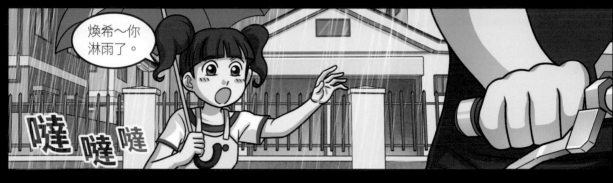

煥希～你淋雨了。

嗶嗶嗶

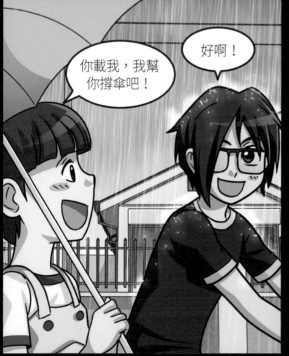

你載我，我幫你撐傘吧！

好啊！

唰一

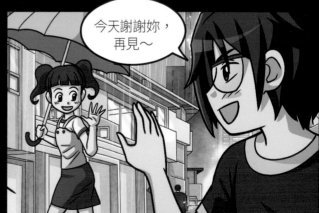

今天謝謝妳，再見～

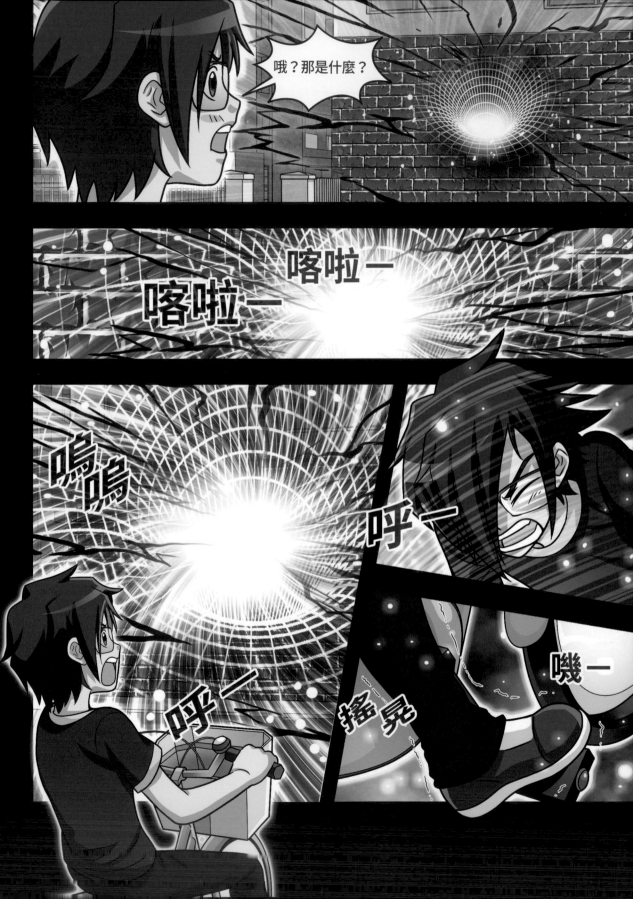

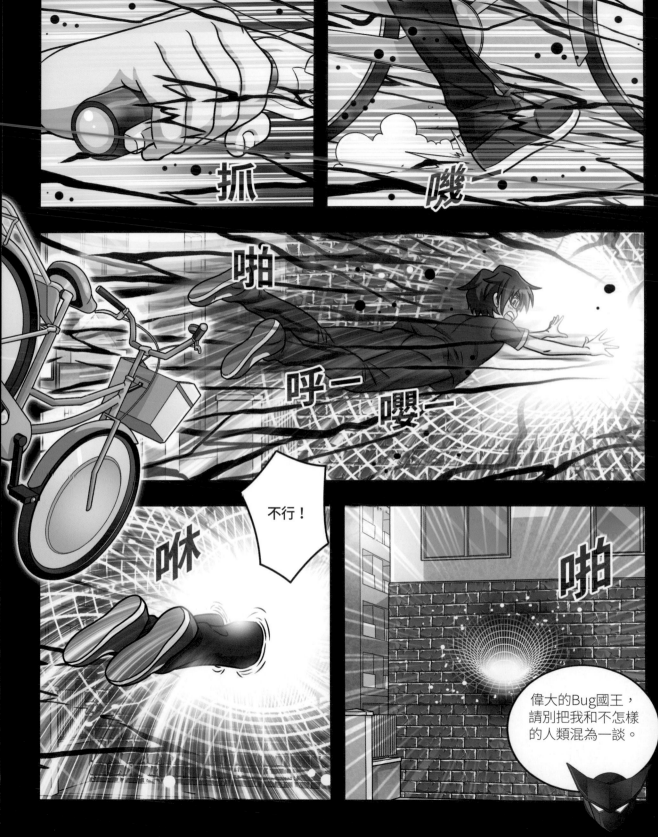

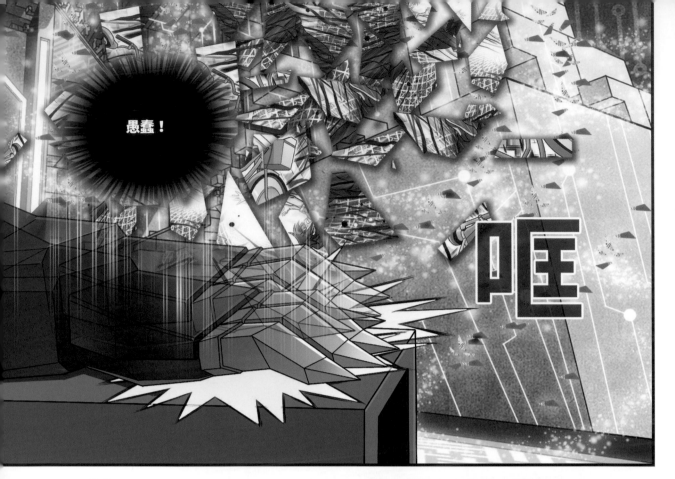

愚蠢！

哐

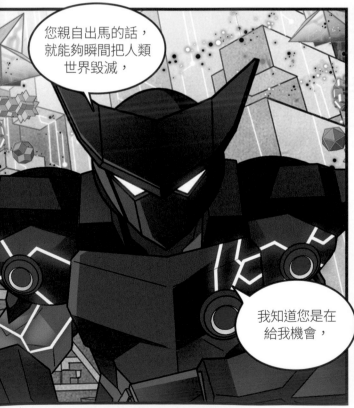

您親自出馬的話，就能夠瞬間把人類世界毀滅，

我知道您是在給我機會，

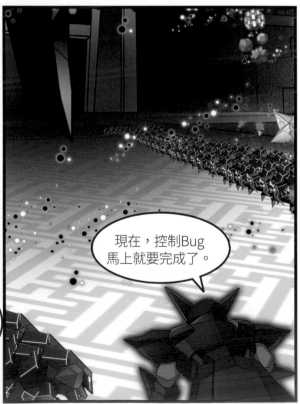

現在，控制Bug馬上就要完成了。

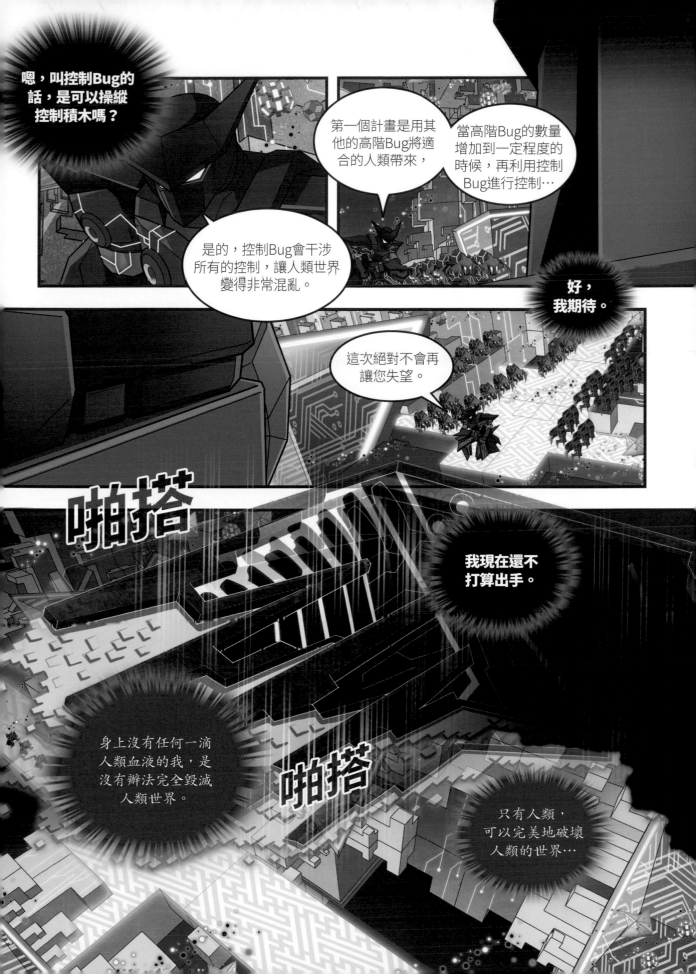

嘰一　　　嘰一

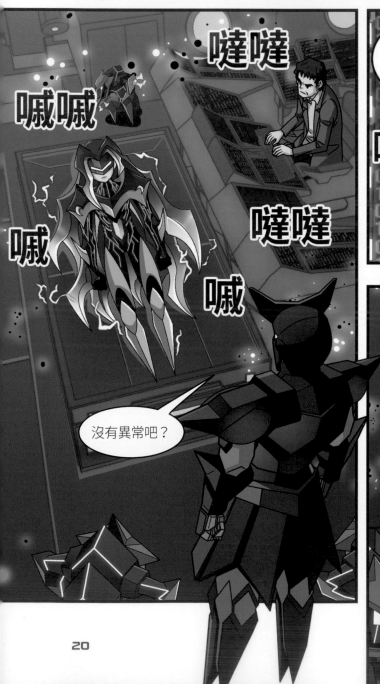

喊喊

喊

喊

噠噠

噠噠

沒有異常吧？

全部都確認過了。

噠

噠

噠

噠　噠

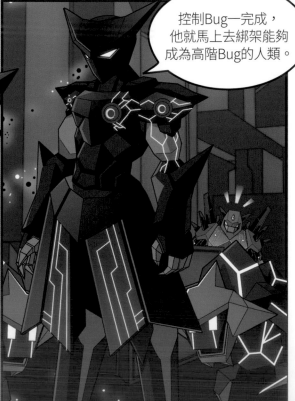

控制Bug一完成，他就馬上去綁架能夠成為高階Bug的人類。

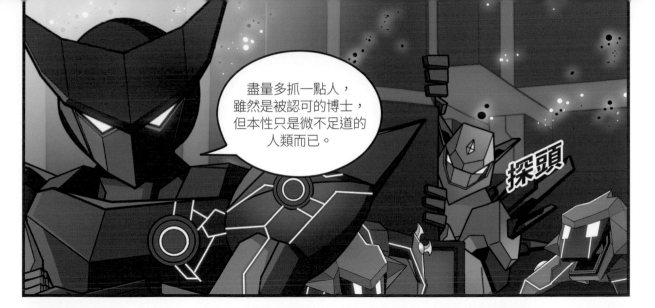

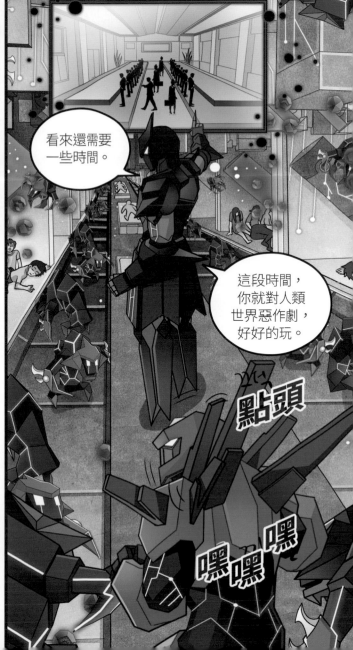

梅伊小學

如果在遊樂園…
進入次元之門的話，
是不是就能見到怡琳
和叔叔呢？

嗡嗡

吵雜

吵雜

吵雜

能夠見到的機會很
大，但要救出他們的
機率還不是很高。

嗡嗡

那種情況還
會再發生嗎？

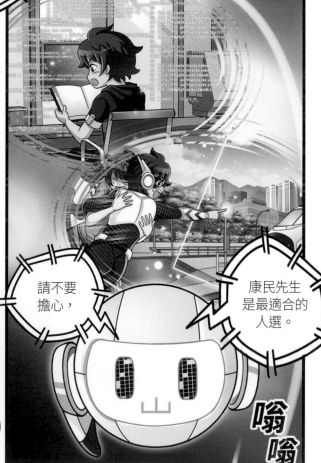

請不要
擔心，

康民先生
是最適合的
人選。

嗡嗡

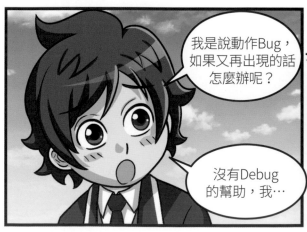

我是說動作Bug，
如果又再出現的話
怎麼辦呢？

沒有Debug
的幫助，我…

4-1

真的嗎？
那個遊戲我等
好久了！

那個不是只有在
遊戲室才能玩嗎？

對啊，今天
開始就能玩
了嗎？

你有多少錢？
去遊戲室的話不是
需要錢嗎？

因為弄丟無人
機，所以零用錢
被取消了。

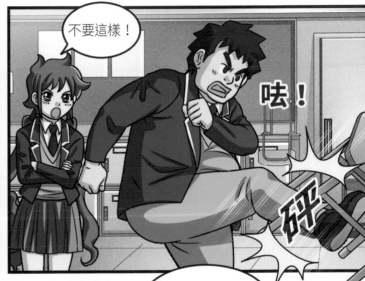

不要這樣！

�норм！

砰

康民，發生什麼
事了？你看起來
無精打采的。

噠
啦
啦

呼～

那傢伙每次重要的
時刻都自己躲起來，
幹嘛關心他啊！

隊長說的
沒錯。

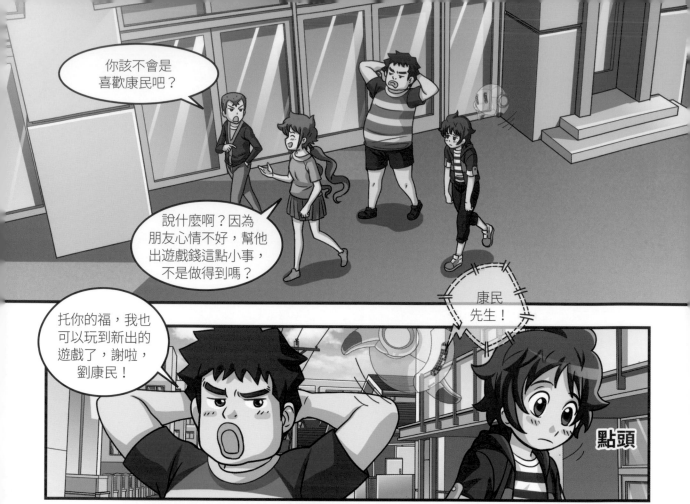

你該不會是喜歡康民吧？

說什麼啊？因為朋友心情不好，幫他出遊戲錢這點小事，不是做得到嗎？

康民先生！

托你的福，我也可以玩到新出的遊戲了，謝啦，劉康民！

點頭

哦？有bug。

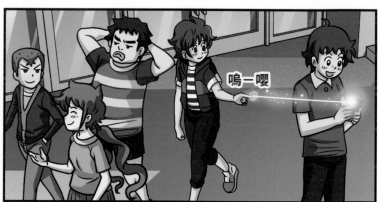

嗚一嚶

媽媽，遙控車自己動起來了！

嗚一嚶！

啉一

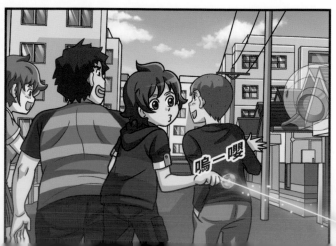

嗚一嚶

停止

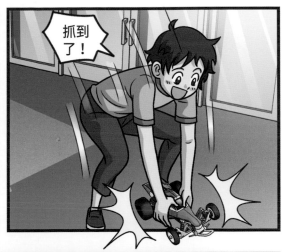

抓到了！

什麼？
難道是那個傢伙
又來了嗎？

抱歉，電車
突然故障了，
不知道是怎麼
回事。

嗶嗶

嗶

大家，我先離
開一下，等等
再去找你們。

晚到的話
就沒有你的
位子囉！

只是動作Bug而已！

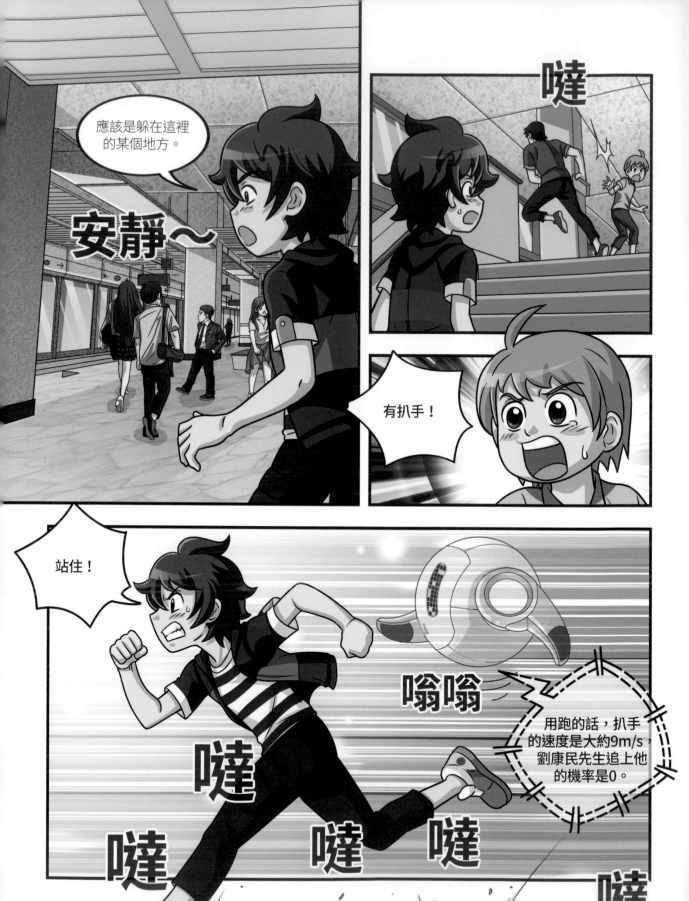

什麼啊，那小子！

呼 呼 呼呼

不行，
太累了！

抓頭

小朋友，
對不起，沒
有抓到他。

流淚

沒、沒關係。

好可惜，穿上
Coding裝再追的話，
就一定能追到了…

聳肩

噠

噠

噠噠

啊，對不起，

滑鼠自己往另一個方向移動了。

應該要再快一點跟上來才對啊！在那裡幹嘛？

你怎麼可以自己把道具都吃光！

騙人！

咻

噠 噠 噠 噠

為什麼這個鍵突然不能按了！

電腦畫面好奇怪！

吵雜

嘰一

嘰一

吵雜

嘰一

我的也是！

嘰一

嘰一

哦？怎麼會這樣？

不要怕，宥彩。

你才…

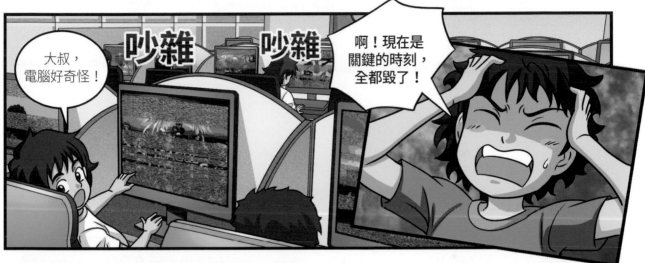

大叔，電腦好奇怪！

吵雜 吵雜

啊！現在是關鍵的時刻，全都毀了！

噭 噭 一閃

喊 — 喊 —

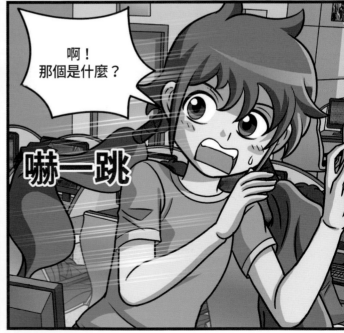

啊！那個是什麼？

嚇一跳

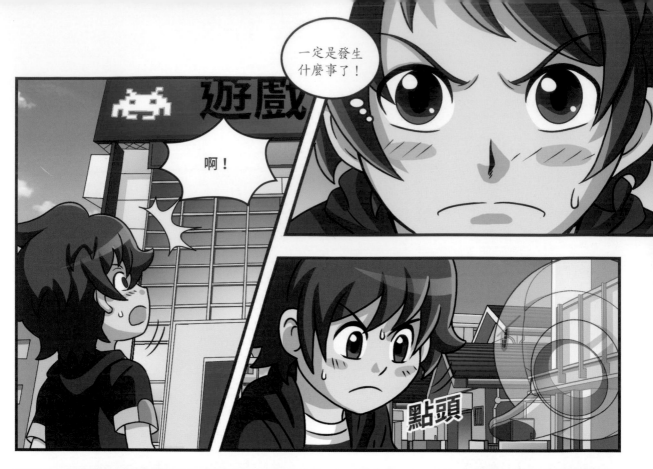

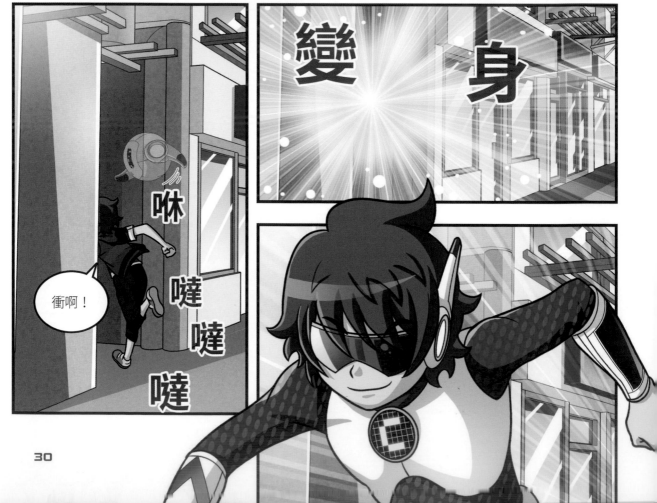

嘿嘿 嘿

沉迷在遊戲裡的各位小朋友！

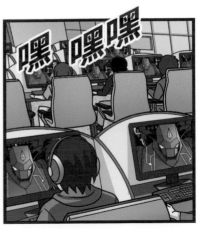

嘿 嘿嘿

不要相信大人所說的話！

遊戲比其他事情更重要。

那個機器人在說什麼啊？

發抖

發抖

我…要從這裡出去。

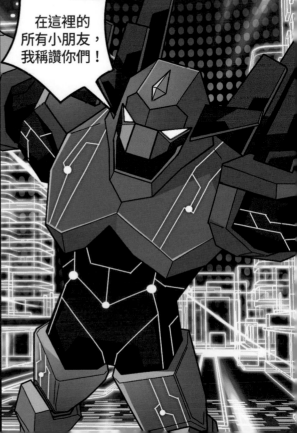

在這裡的所有小朋友，我稱讚你們！

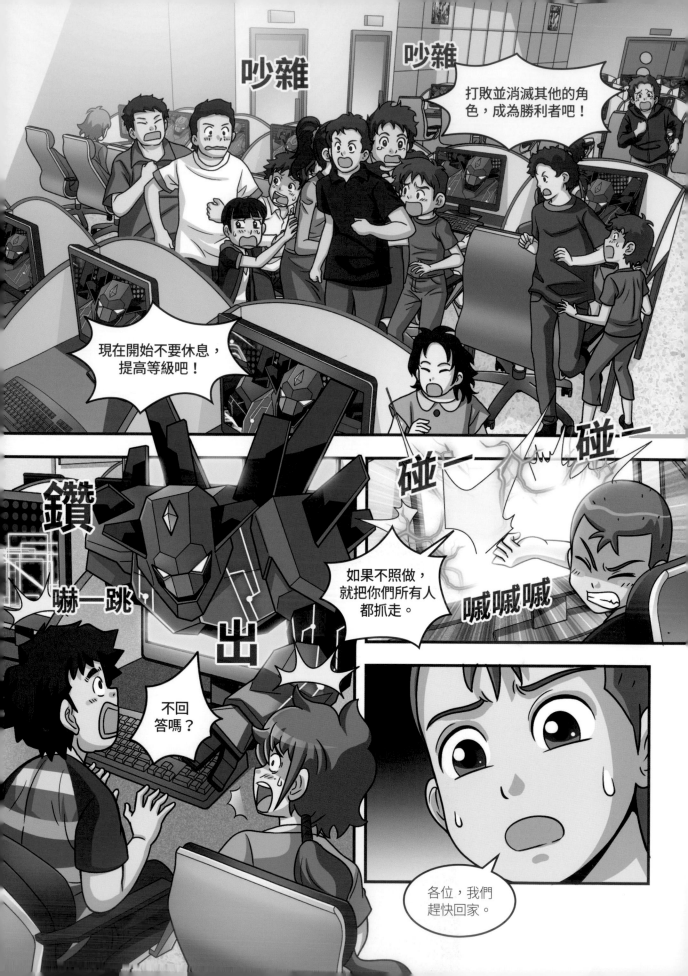

好⋯

喀嚓

喀嚓

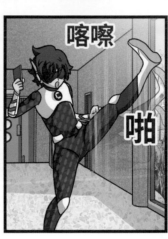

喀嚓

啪

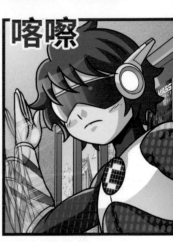

喀嚓

要怎麼辦？

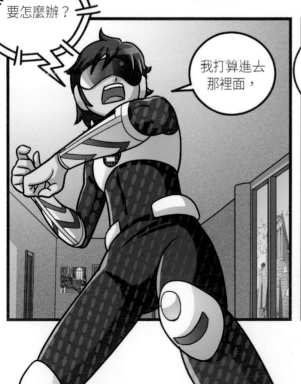

我打算進去
那裡面，

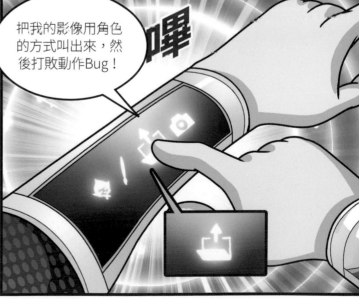

把我的影像用角色
的方式叫出來，然
後打敗動作Bug！

嗶

只是動作Bug而已！　**33**

Coding man！

我來晚了吧？

沒有～

哇！

看來你還沒搞清楚狀況啊？

你在說你自己嗎？嘿嘿嘿。

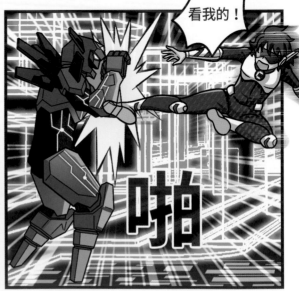

看我的！

啪

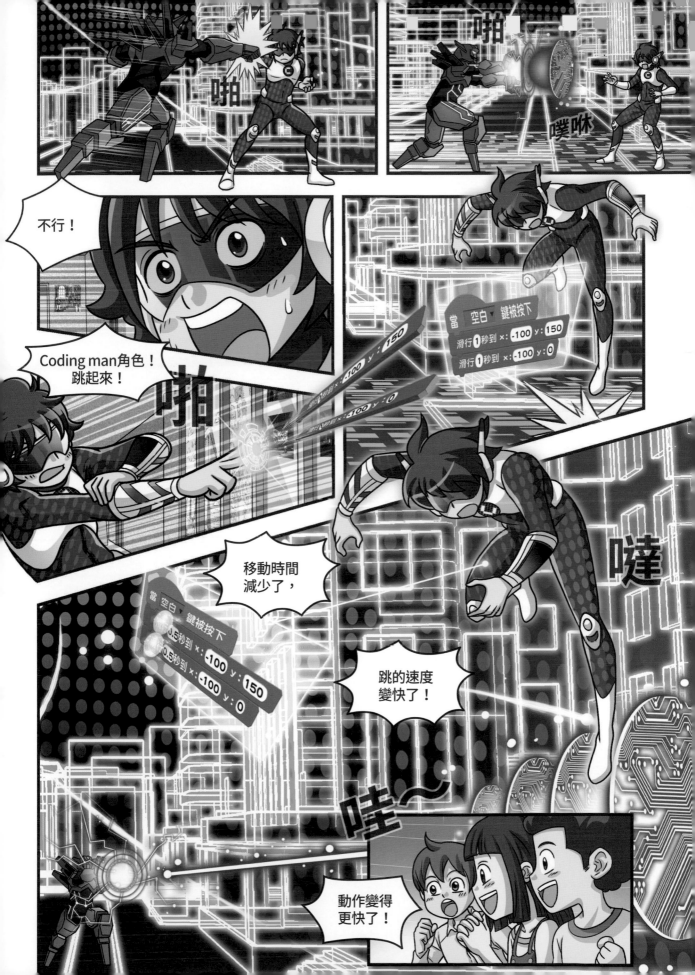

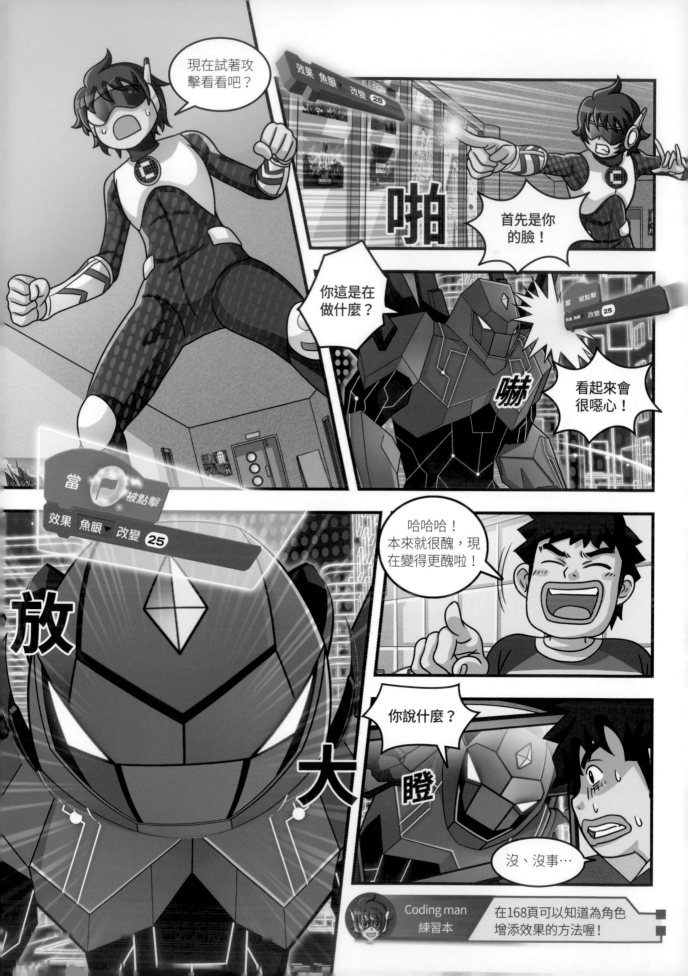

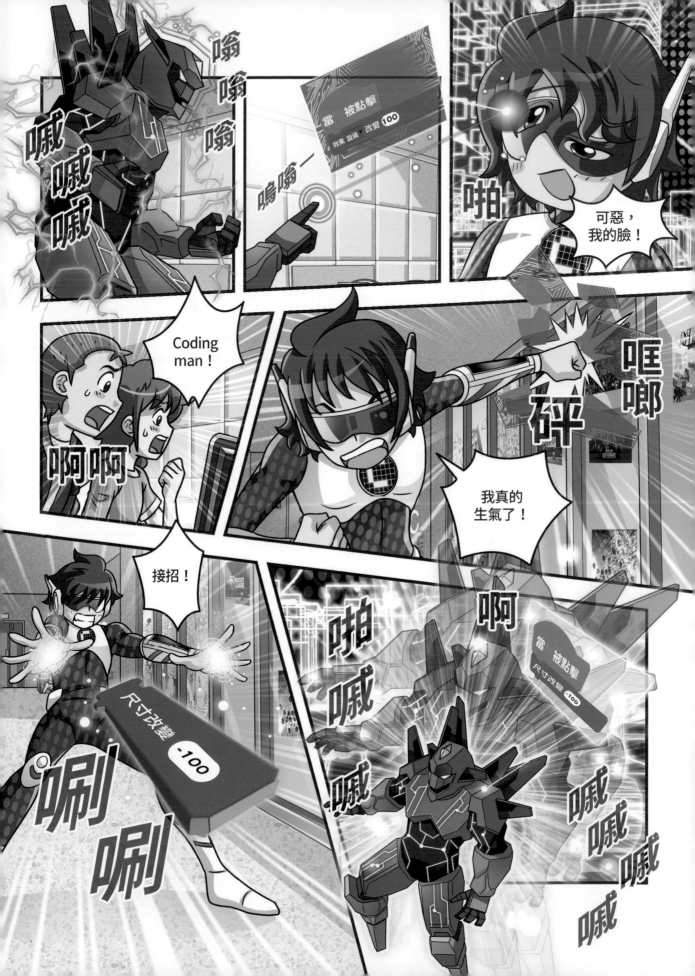

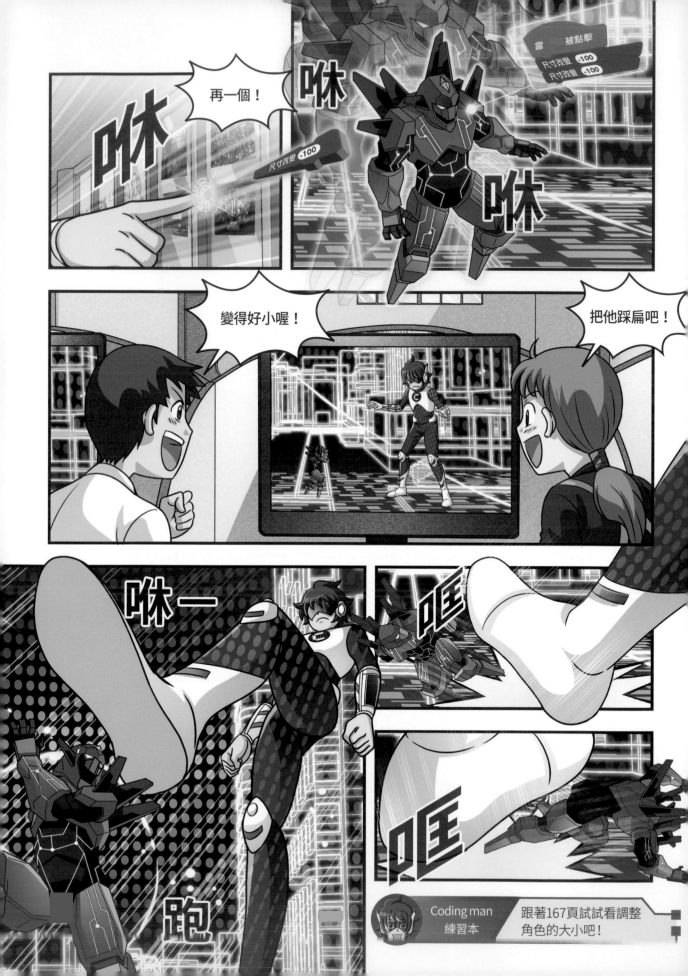

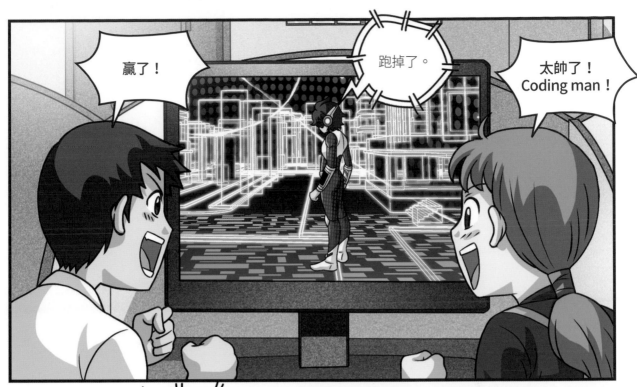

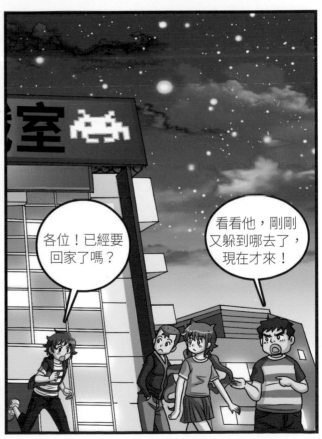

那天之後，康民變得非常的認真

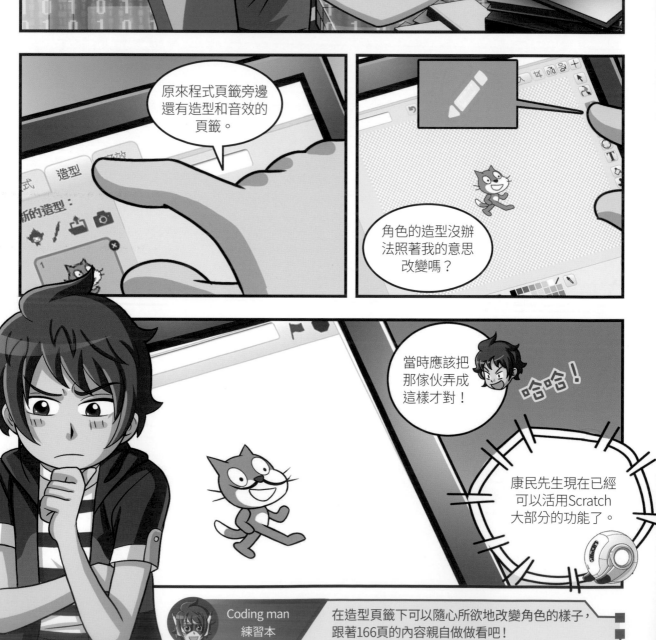

原來程式頁籤旁邊還有造型和音效的頁籤。

角色的造型沒辦法照著我的意思改變嗎？

當時應該把那傢伙弄成這樣才對！

哈哈！

康民先生現在已經可以活用Scratch大部分的功能了。

Coding man
練習本

在造型頁籤下可以隨心所欲地改變角色的樣子，跟著166頁的內容親自做做看吧！

我以後會努力跟隨 Coding man的腳步，將更清楚生動的影片分享給大家。

開啟通知！

竊竊私語

康民身體不舒服嗎？

鼾 鼾

嗶 嗶 嗶

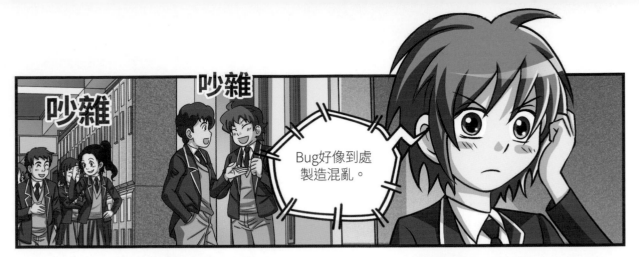

吵雜

吵雜

Bug好像到處製造混亂。

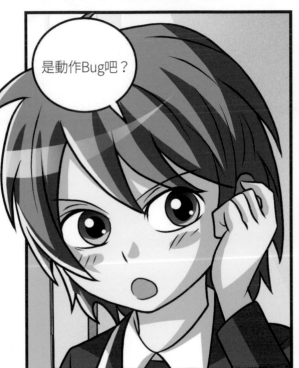

是動作Bug吧？

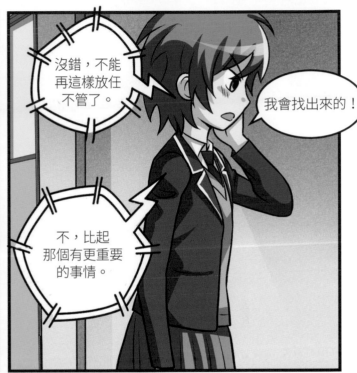

沒錯，不能再這樣放任不管了。

我會找出來的！

不，比起那個有更重要的事情。

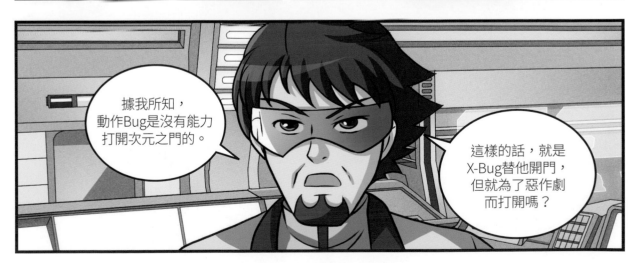

據我所知，動作Bug是沒有能力打開次元之門的。

這樣的話，就是X-Bug替他開門，但就為了惡作劇而打開嗎？

意思是說…

X-Bug可能有其他的計畫？

有可能，

或是有其他人可以打開次元之門。

我懷疑那個被稱作Coding man的人。

拜託妳不要將有關我的事情告訴Debug總部。

我從來沒有看過那個人，

因為我不在現場！

2

蕾伊卡的行動

動作Bug又再次出現，給人類世界帶來混亂，
這次無法坐視不管，
Debug特務蕾伊卡要出動了。

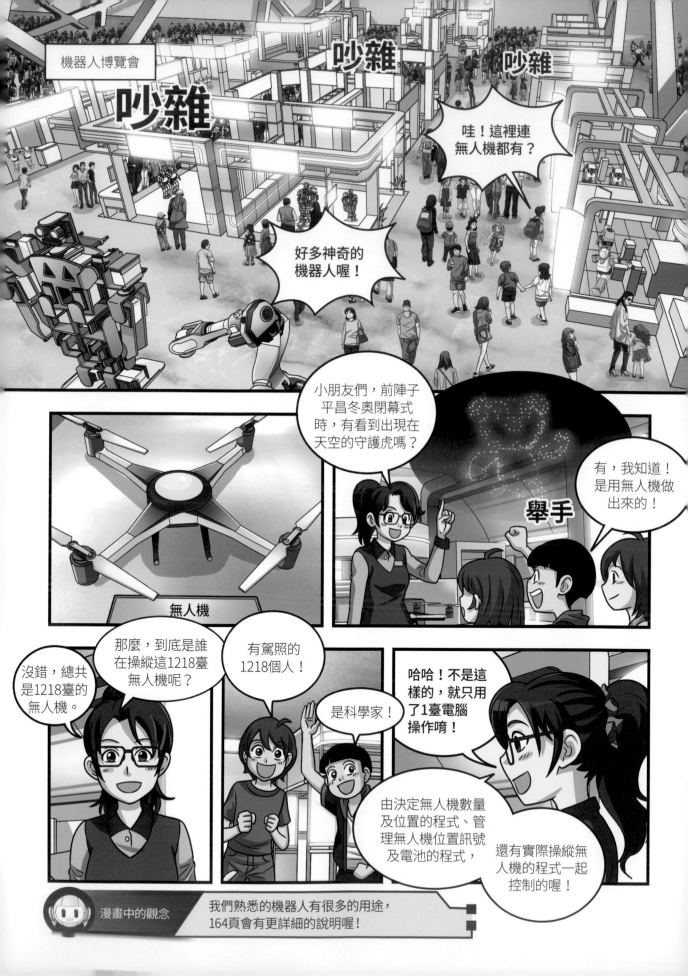

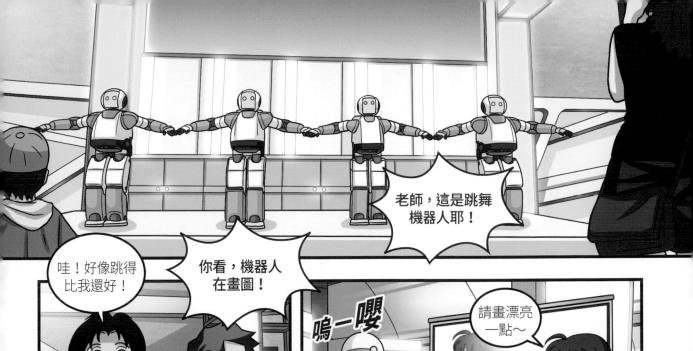

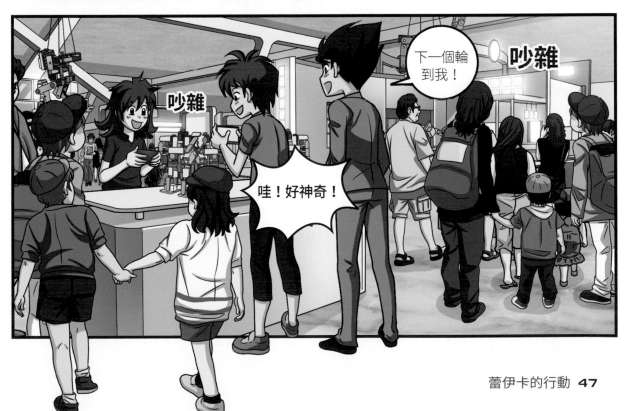

那個機器人只有手臂！

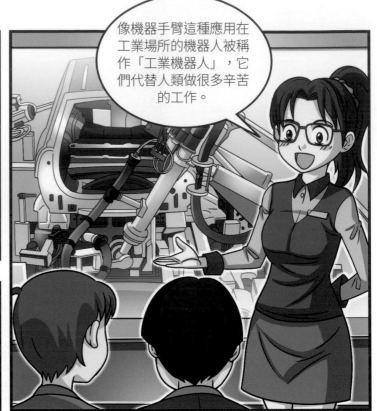

像機器手臂這種應用在工業場所的機器人被稱作「工業機器人」，它們代替人類做很多辛苦的工作。

哪裡？

哪裡？

找

找

咚 咚 咚

嘰

彈

奏

沒有人可以像機器人一樣演奏得那麼好～

機器人自己在演奏！太厲害了！

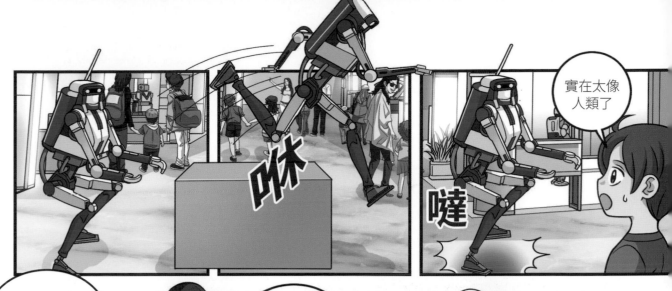

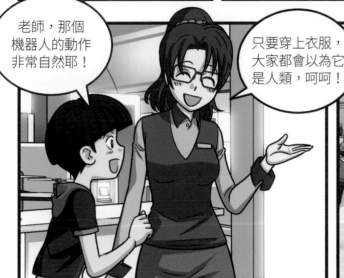

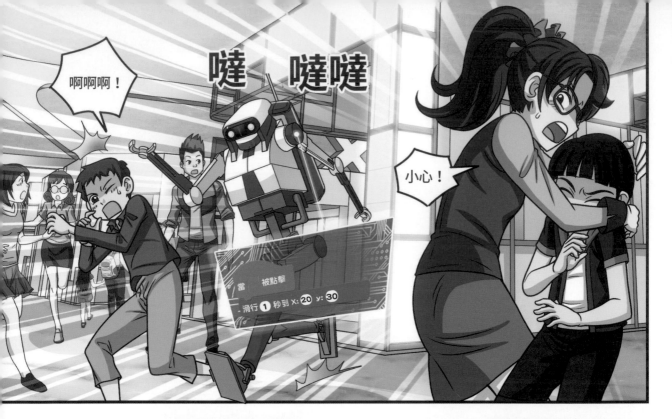

Coding man
練習本

跟著169頁親自試試看
移動角色的位置吧！

嘻嘻

動作Bug大人很
擅長製造混亂。

雖然是不良品，
竟然變成了有趣
的玩具。

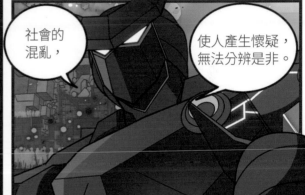

社會的
混亂，

使人產生懷疑，
無法分辨是非。

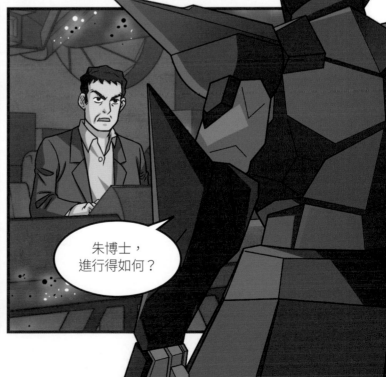

朱博士，
進行得如何？

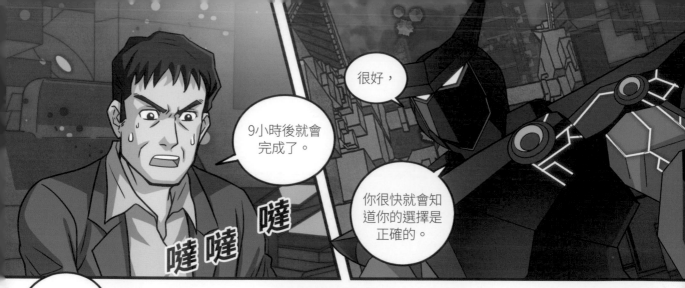

很好，

9小時後就會完成了。

你很快就會知道你的選擇是正確的。

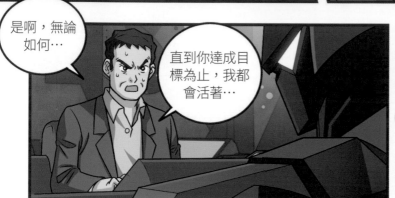

是啊，無論如何…

直到你達成目標為止，我都會活著…

明智的決定。

噠噠

噠噠噠

噠

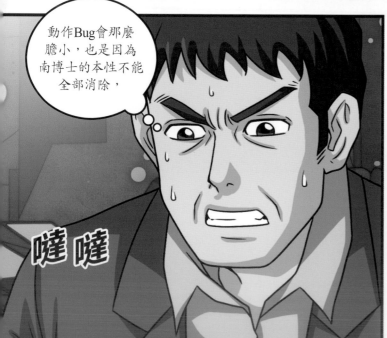

動作Bug會那麼膽小，也是因為南博士的本性不能全部消除，

噠 噠

但還是沒辦法完全想起人類時的記憶。

蕾伊卡，這次是機器人博覽會。

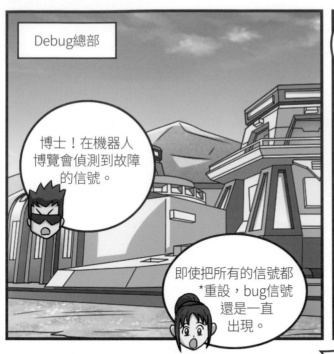

Debug總部

博士！在機器人博覽會偵測到故障的信號。

即使把所有的信號都*重設，bug信號還是一直出現。

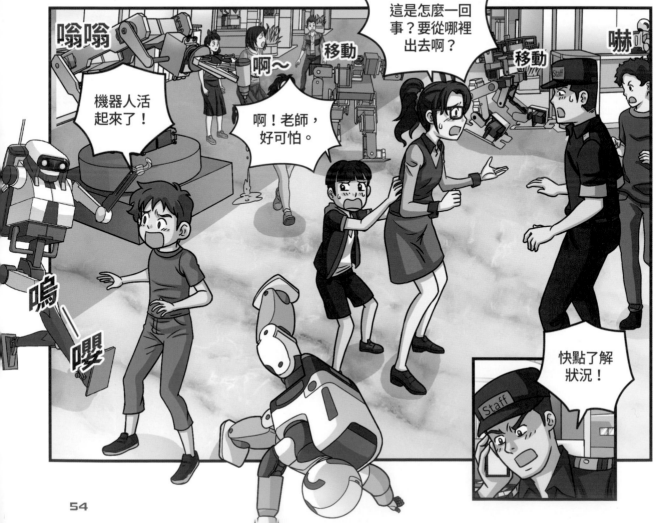

嗡嗡

啊～

移動

機器人活起來了！

啊！老師，好可怕。

這是怎麼一回事？要從哪裡出去啊？

移動

嚇

嗚一嚶

快點了解狀況！

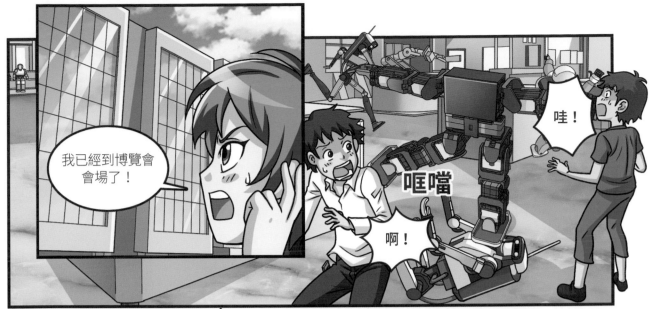

我已經到博覽會會場了！

哇！

哐噹

啊！

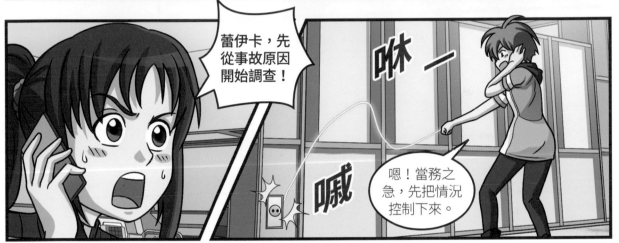

蕾伊卡，先從事故原因開始調查！

咻一

喊

嗯！當務之急，先把情況控制下來。

這種程度應該能一口氣解決。

*重設(reset)：將處理資料的裝置恢復到原始狀態。

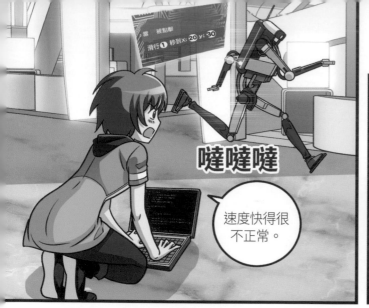

噠噠噠

速度快得很不正常。

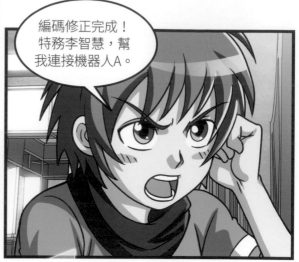

編碼修正完成！特務李智慧，幫我連接機器人A。

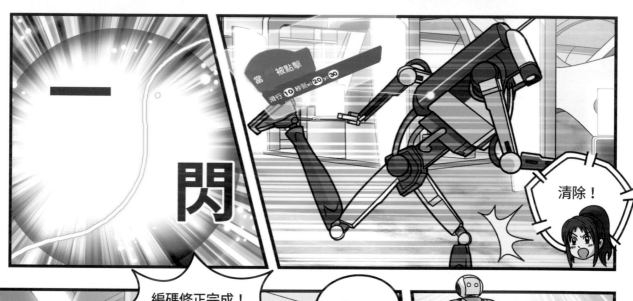

一閃

清除！

編碼修正完成！這次幫我連接跳舞機器人！

收到！

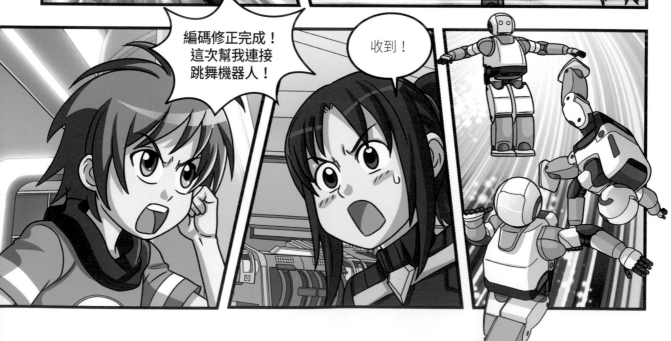

清除！

慢慢地恢復正常了。

OK！

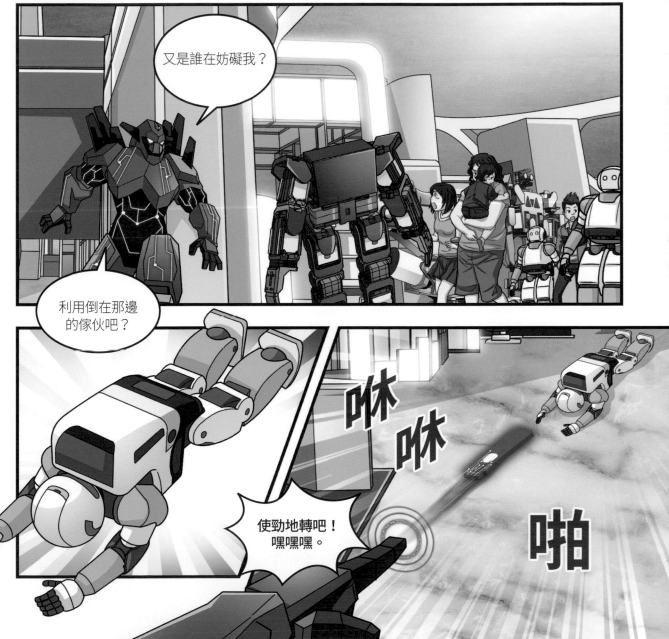

又是誰在妨礙我？

利用倒在那邊的家伙吧？

咻
咻

使勁地轉吧！嘿嘿嘿。

啪

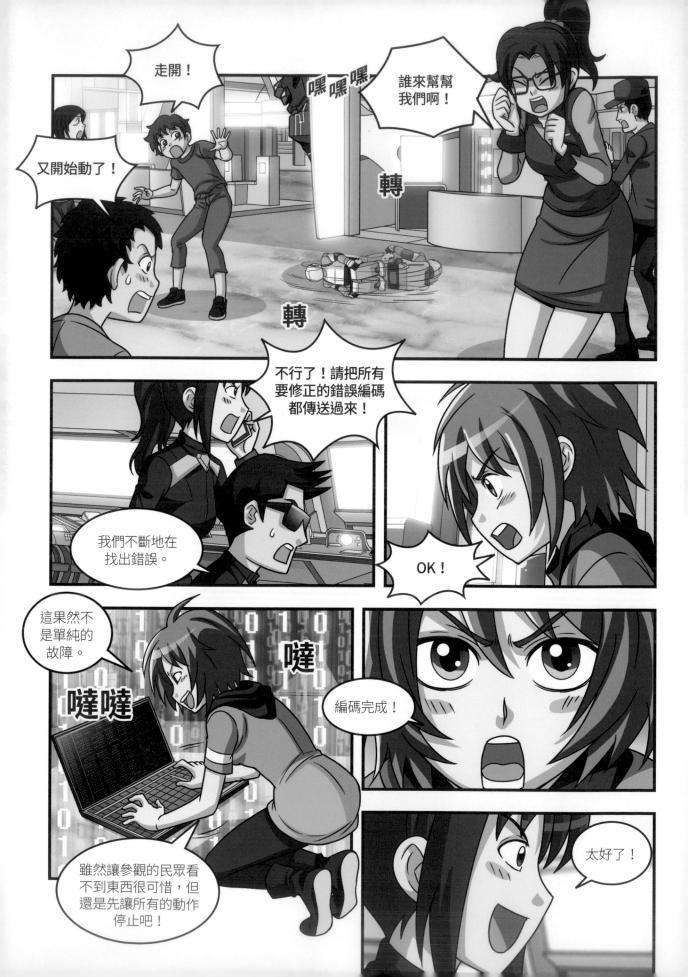

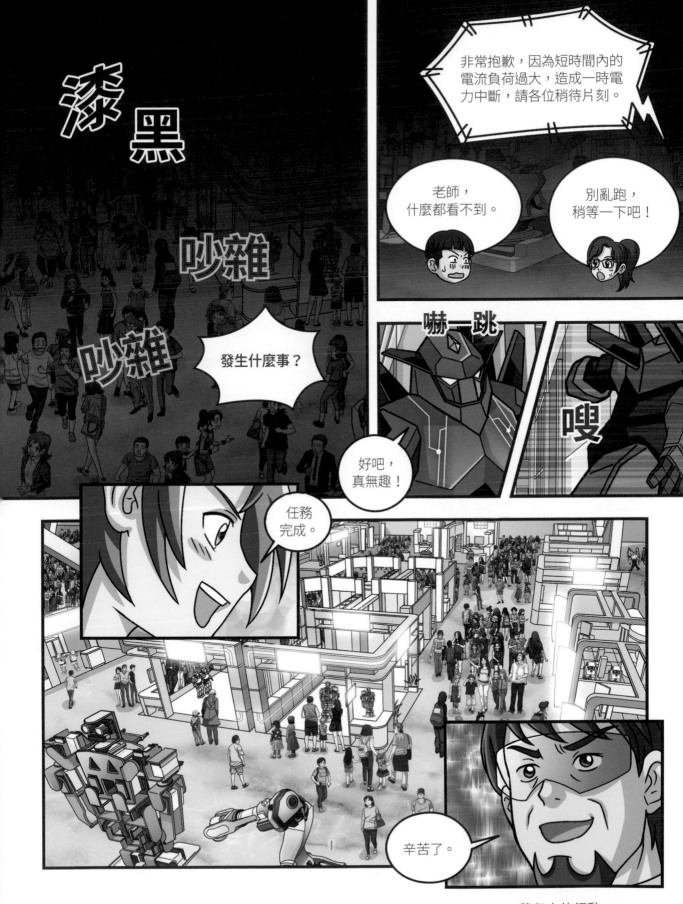

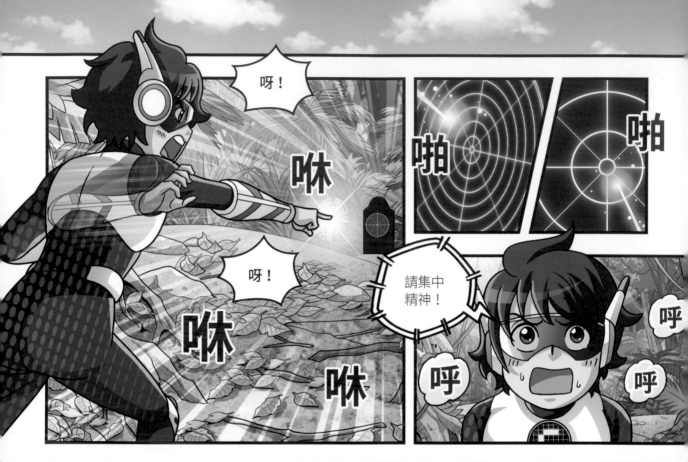

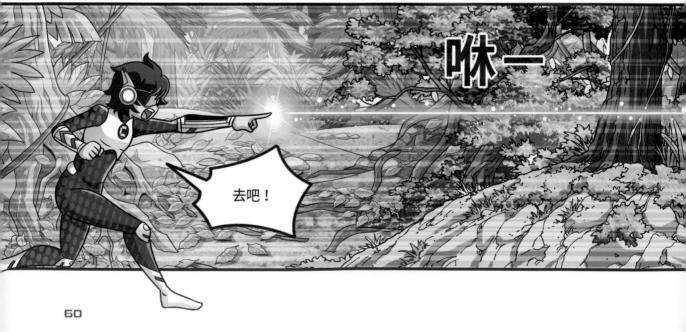

成功了！

啪

增加與靶之間的距離再繼續吧！

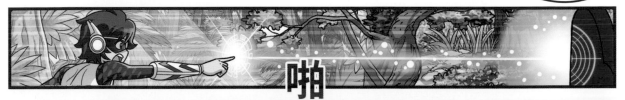

啪

啪啪

啪啪啪

嗚一嗖

很好！

左顧

哦？

右盼

這是什麼聲音？

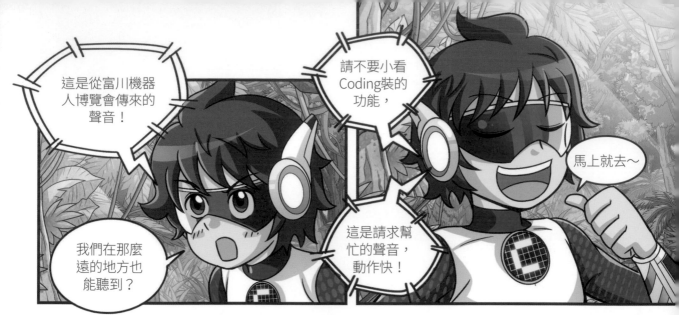

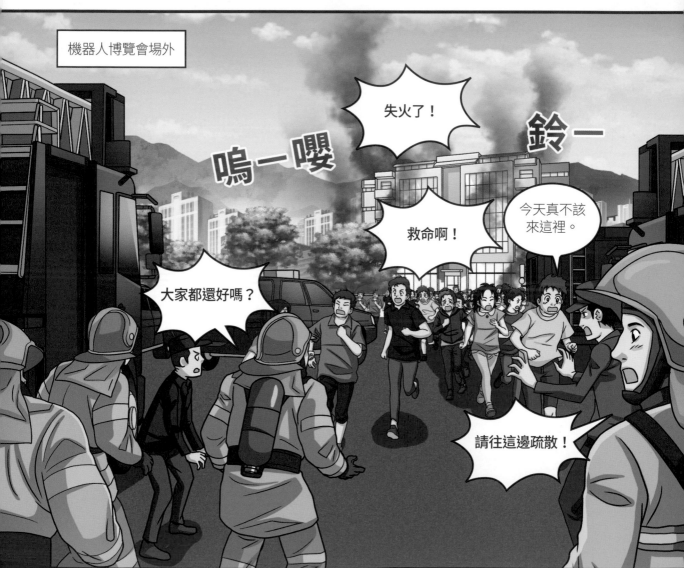

漫畫中的觀念　火災警報器利用何種原理運作呢？162頁會有更詳細的說明喔！

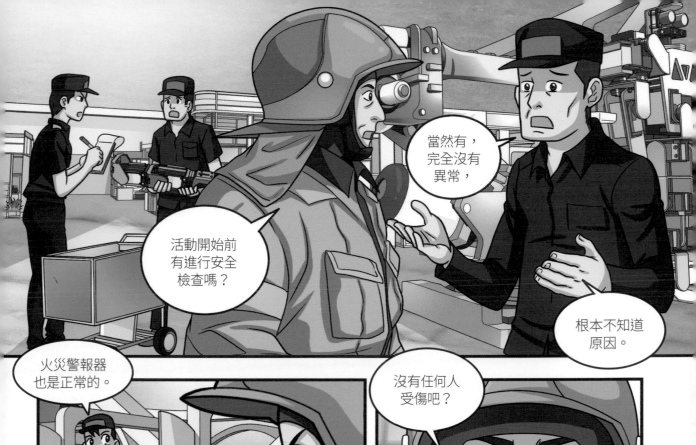

活動開始前有進行安全檢查嗎？

當然有，完全沒有異常，

根本不知道原因。

火災警報器也是正常的。

呼

沒有任何人受傷吧？

幸好沒有。

但是為了這次活動而租借的昂貴機器人都嚴重毀損了。

不管剛剛有什麼狀況，現在是完全正常的。

文靜

嘰一

嘰一

嘿

嘿

嘿

無論如何，很高興再次見到你。Coding man！

哈哈，什麼Coding man，好讓人害羞，

你不會告訴我吧？

什麼？

你究竟是誰？

今天有特訓所以晚到了，抱歉！

後續就拜託你了。

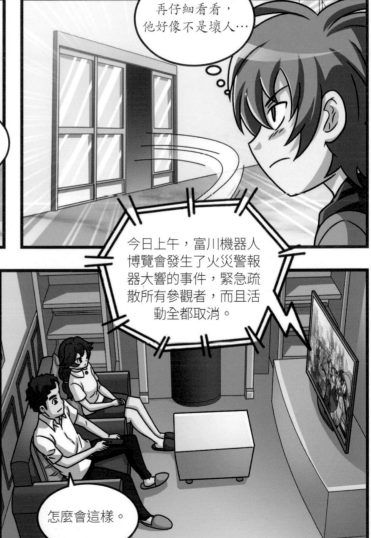

再仔細看看，他好像不是壞人…

今日上午，富川機器人博覽會發生了火災警報器大響的事件，緊急疏散所有參觀者，而且活動全都取消。

怎麼會這樣。

劉康民家

蕾伊卡的行動 **65**

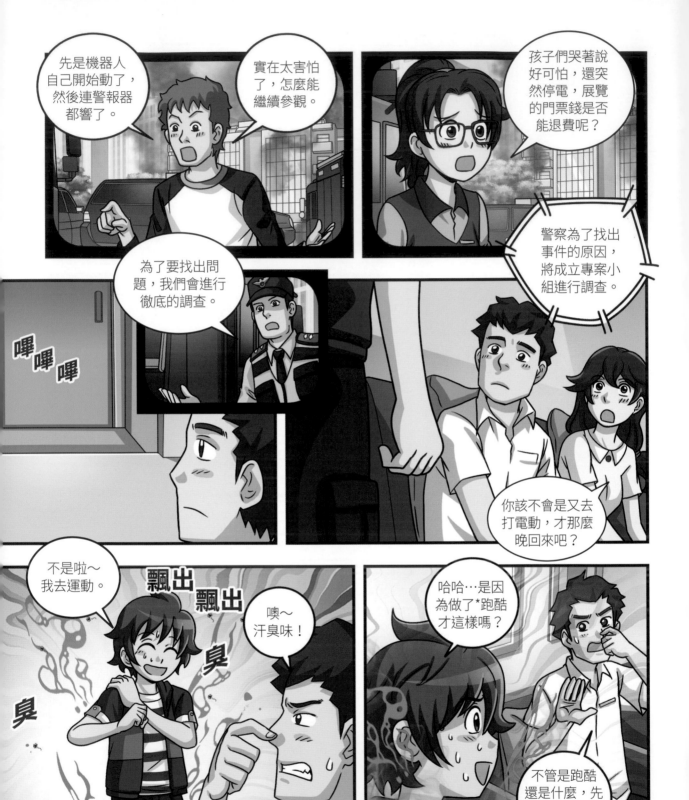

先是機器人自己開始動了，然後連警報器都響了。

實在太害怕了，怎麼能繼續參觀。

孩子們哭著說好可怕，還突然停電，展覽的門票錢是否能退費呢？

為了要找出問題，我們會進行徹底的調查。

嗶嗶嗶

警察為了找出事件的原因，將成立專案小組進行調查。

你該不會是又去打電動，才那麼晚回來吧？

不是啦～我去運動。

飄出 飄出

噢～汗臭味！

臭 臭

臭

哈哈…是因為做了*跑酷才這樣嗎？

不管是跑酷還是什麼，先去洗澡再來吃飯。

*跑酷：活用生活環境中各種障礙物來移動的個人訓練。

清爽

我今天表現得怎麼樣？

Coding能力的瞄準距離提升5%、速度提升2%，但是…

但是什麼？

起身

遠距感應力要再更敏銳一點才行。

是啊…剛剛如果早點聽到警報聲，就能更快到達了。

如果遠距感應力變敏銳，就能得到更遠地方的情報，現在可感應範圍是20公里。

吒！

太好了，已經不遠了！

梅伊小學

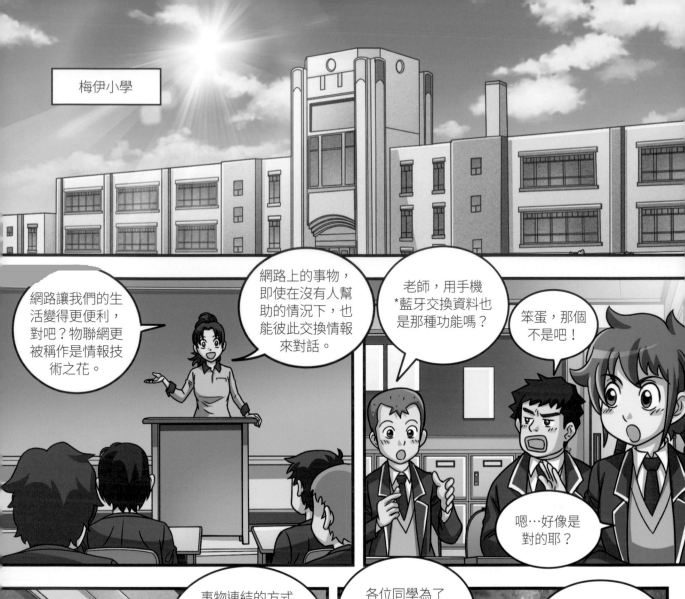

網路讓我們的生活變得更便利，對吧？物聯網更被稱作是情報技術之花。

網路上的事物，即使在沒有人幫助的情況下，也能彼此交換情報來對話。

老師，用手機*藍牙交換資料也是那種功能嗎？

笨蛋，那個不是吧！

嗯⋯好像是對的耶？

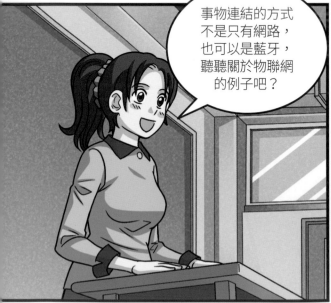

事物連結的方式不是只有網路，也可以是藍牙，聽聽關於物聯網的例子吧？

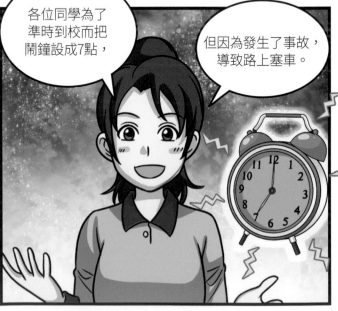

各位同學為了準時到校而把鬧鐘設成7點，

但因為發生了事故，導致路上塞車。

*藍牙：無線通訊機械和電子產品間的近距離無線資料交換技術。

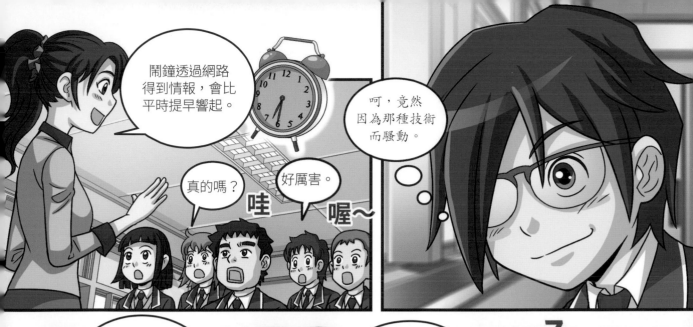

鬧鐘透過網路得到情報，會比平時提早響起。

呵，竟然因為那種技術而騷動。

真的嗎？

好厲害。

哇

喔～

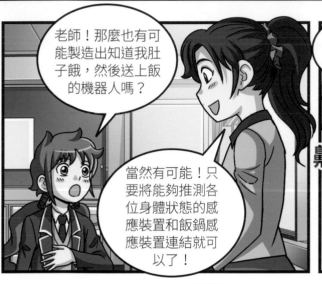

老師！那麼也有可能製造出知道我肚子餓，然後送上飯的機器人嗎？

當然有可能！只要將能夠推測各位身體狀態的感應裝置和飯鍋感應裝置連結就可以了！

但是…有一位同學好像沒有這種感應裝置呢！

ZZZ

鼾～

劉康民！

ZZZ

康民！

搖

劉康民，老師現在在說什麼？

是？

嘀嘀咕咕

在說關於物聯網和感應裝置。

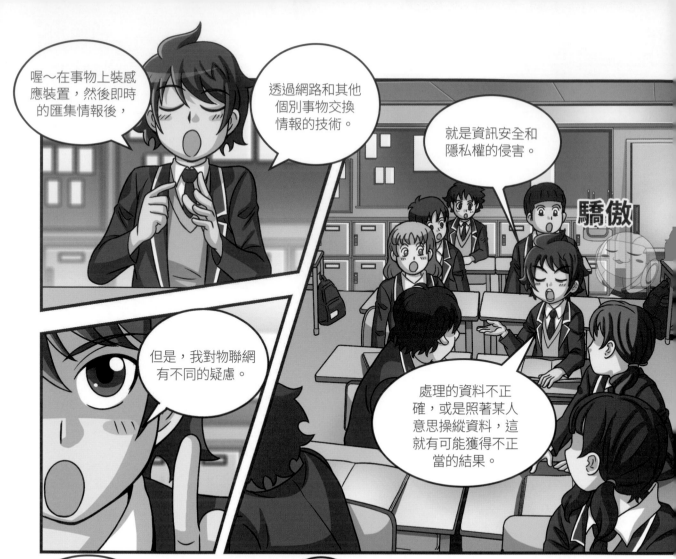

喔～在事物上裝感應裝置，然後即時的匯集情報後，

透過網路和其他個別事物交換情報的技術。

就是資訊安全和隱私權的侵害。

驕傲

但是，我對物聯網有不同的疑慮。

處理的資料不正確，或是照著某人意思操縱資料，這就有可能獲得不正當的結果。

回答的非常好，但還是要認真上課！

康民太棒了！

從無人機開始就裝作很厲害！

4-1

噹噹噹噹

漫畫中的觀念　　事物之間可以互相溝通嗎？
162頁會有更詳細的說明喔！

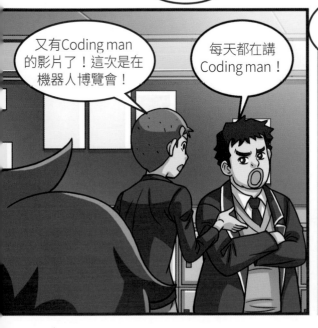

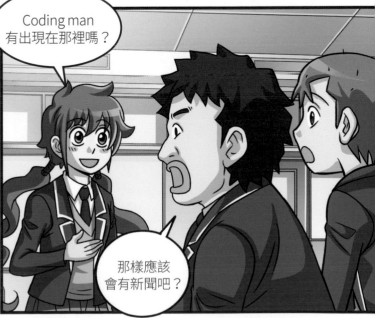

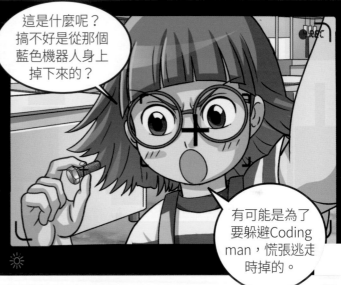

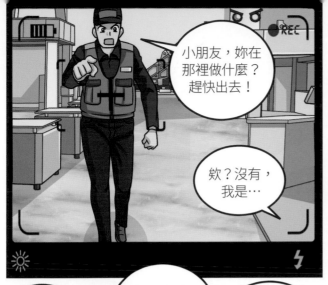

小朋友，妳在那裡做什麼？趕快出去！

欸？沒有，我是…

今天的影片就到此為止。

嘰嘰

差點被騙。

好像真的有什麼事，不是嗎？

夠了，什麼Coding man，只是個穿緊身衣的傢伙。

泰俊他好像真的很討厭Coding man。

嗖一

叮咚

什麼訊息？

沒什麼啦！

轉

[為顧客推薦的廣告]
專屬泰俊先生的
Coding man服裝，
可以為您量身訂做！

哦？
這不是廣告嗎？

你到底搜尋多少次
Coding man才會出現
這種個人化廣告啊？

我哪有？

現在是大數據的時
代，他們會調查顧客
所關心的領域，然後
應用在廣告推銷上。

也就是說
泰俊他…

廢話少說！

跑走～

哈哈哈哈！

漫畫中的觀念　我也在不知不覺間生成了大量的個人
情報，163頁會有更詳細的說明喔！

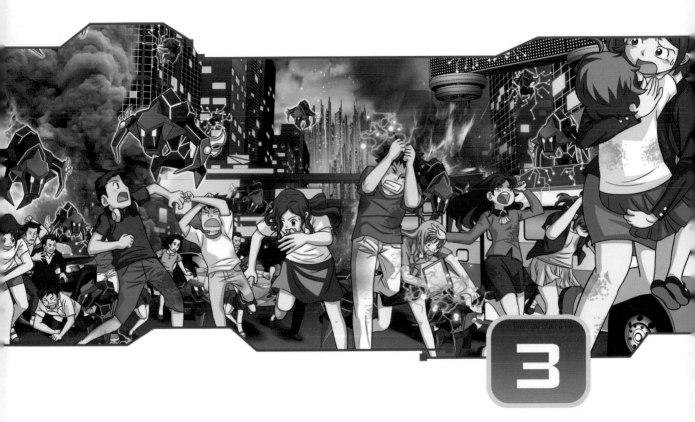

次元之門

Bug向全世界露出真面目的瞬間，
為了找出次元之門的Coding man，
他是帶著什麼樣的心情在尋找次元之門呢？

今天俊英媽媽說要做蛋塔給我們吃。

我等這天好久了，呵呵。

叮叩叮叩叮！

你也會去吧？

我今天有事情，你們連我的份一起多吃點吧！

是在什麼地方藏了寶物嗎？

很好的想法。

速度和準確度都要再提升！

嗡嗡

呼嗒嗒

叮叩叮叩叮？

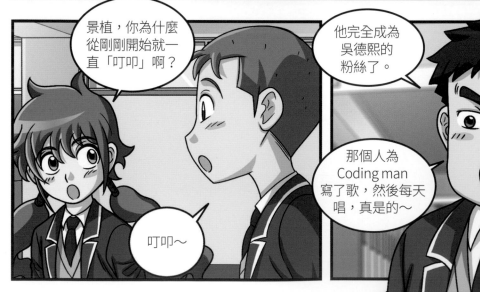

景植，你為什麼從剛剛開始就一直「叮叩」啊？

叮叩～

他完全成為吳德熙的粉絲了。

那個人為 Coding man 寫了歌，然後每天唱，真是的～

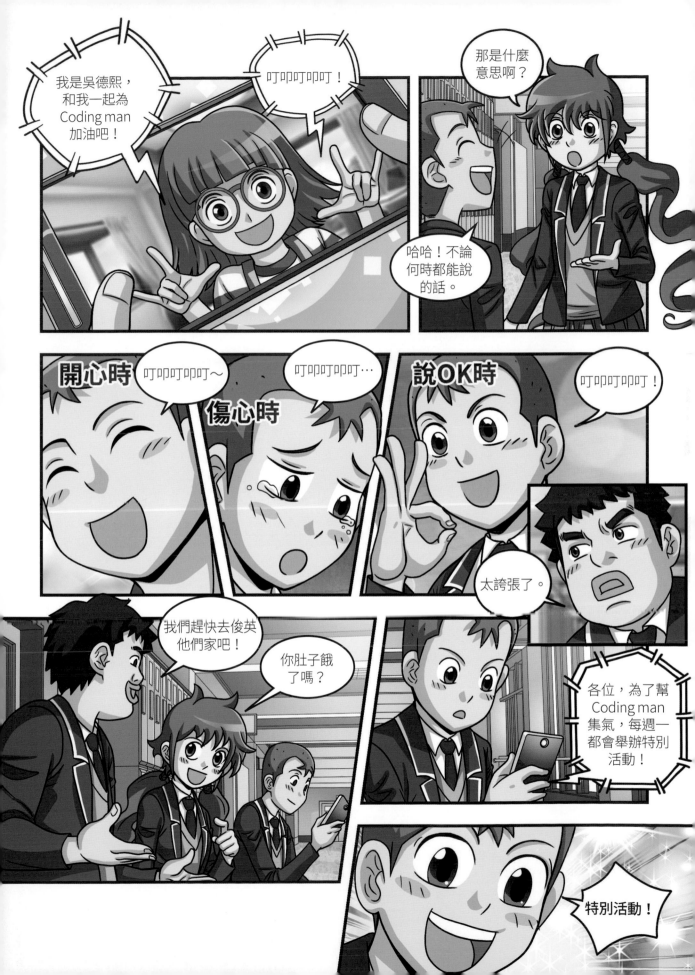

只要答對我出的題目，我會從訂閱者中選出兩位贈送禮物。

請在這個影片的留言處留下正確解答！

下列哪一個狀況下Coding man出現的機率更高？

1. 市場裡有人吵架的時候
2. 車子拋錨造成塞車的時候

當然是2號！

為什麼？也有可能是1號啊？

Coding man不是可以隨心所欲的操縱程式嗎？

那麼不就是要能用程式設計來解決的狀況嗎？

但Coding man是和平主義者，所以也有可能是1號啊？

歪頭

叮叩叮叩叮？

哈哈哈

哈哈哈！這傢伙還在叮叩叮叩！

景植，那是什麼？超貼身採訪？

嗯！吳德熙的個人頻道，以Coding man為題材。

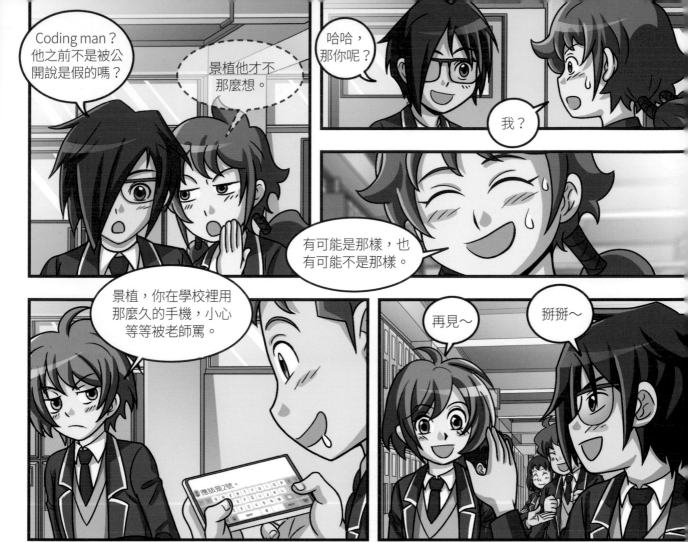

Coding man？他之前不是被公開說是假的嗎？

景植他才不那麼想。

哈哈，那你呢？

我？

有可能是那樣，也有可能不是那樣。

景植，你在學校裡用那麼久的手機，小心等等被老師罵。

應該是了啦。

再見～

掰掰～

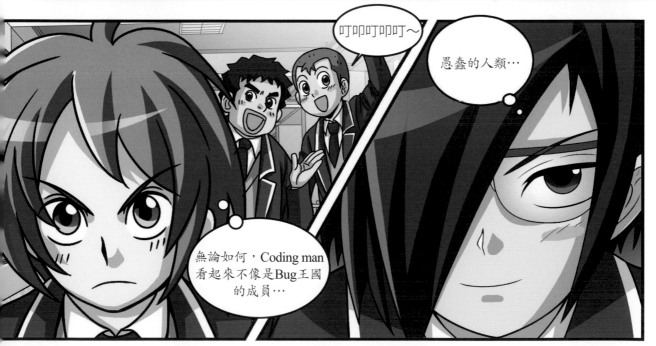

叮叩叮叩叮～

愚蠢的人類…

無論如何，Coding man看起來不像是Bug王國的成員…

Bug王國基地

噠

呃！

啪

控制Bug完成！

取消

完成

我的決定是
對的嗎？

但是現在也沒
有選擇了！

康民…有理解
我留下來的暗示嗎？

事情進展的
如何呢？

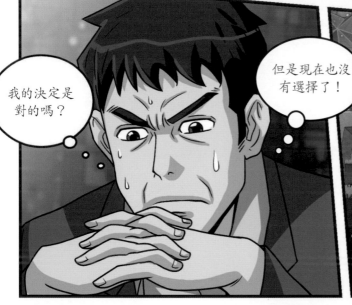

現在能相信的…

只有你了。

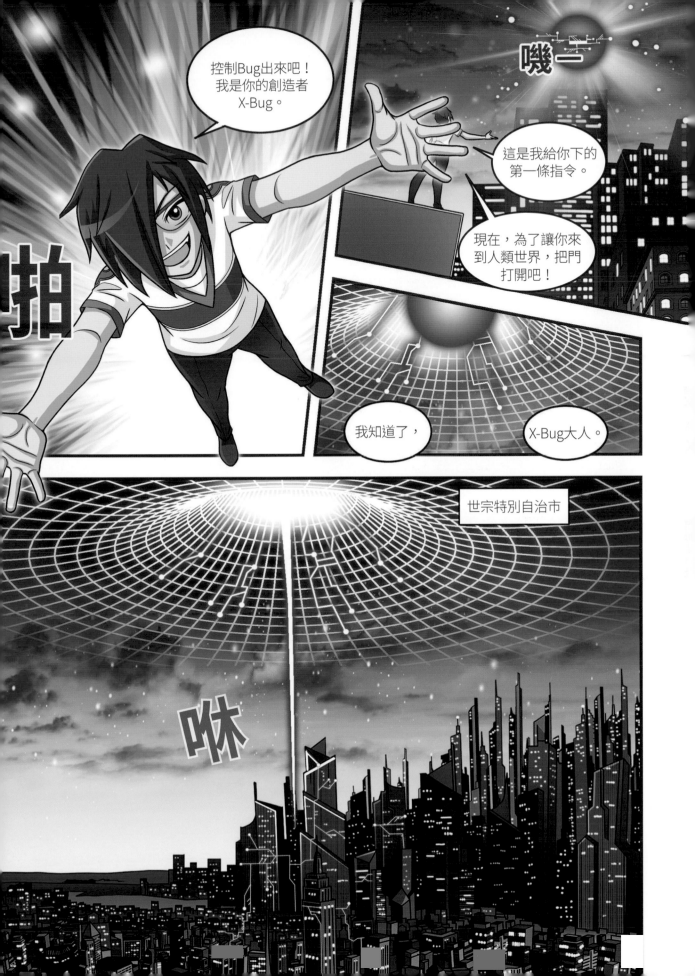

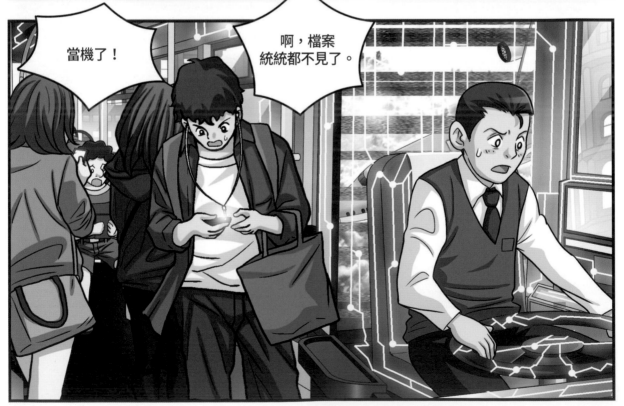

媽媽，
妳看那個！

終於，實行我們
計畫的時候到了！

嚓

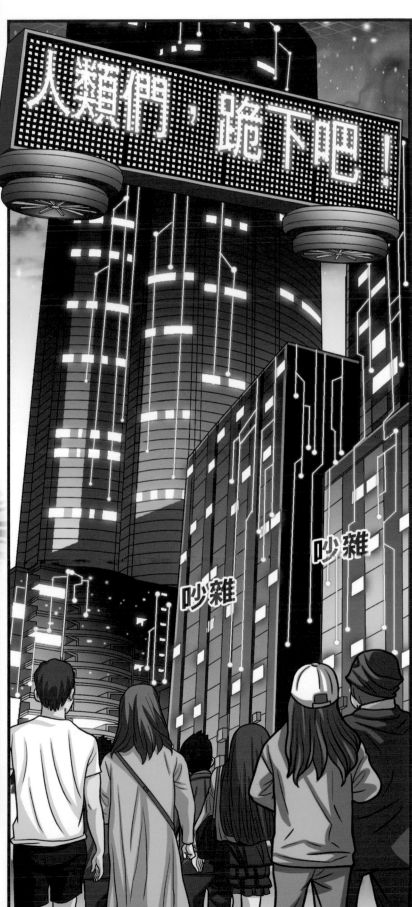

人類們，跪下吧！

吵雜

吵雜

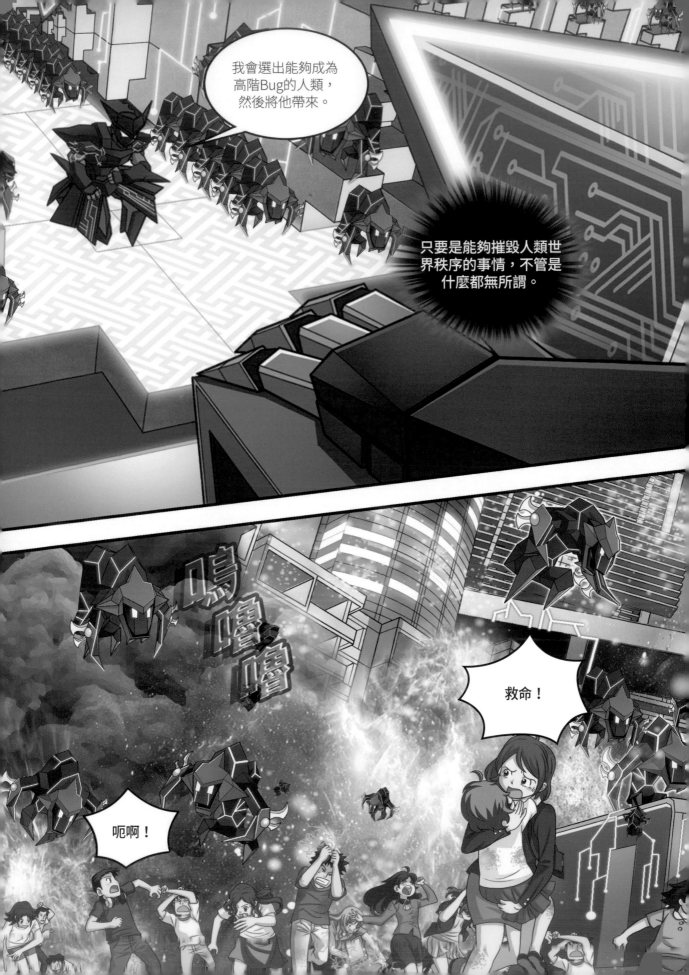

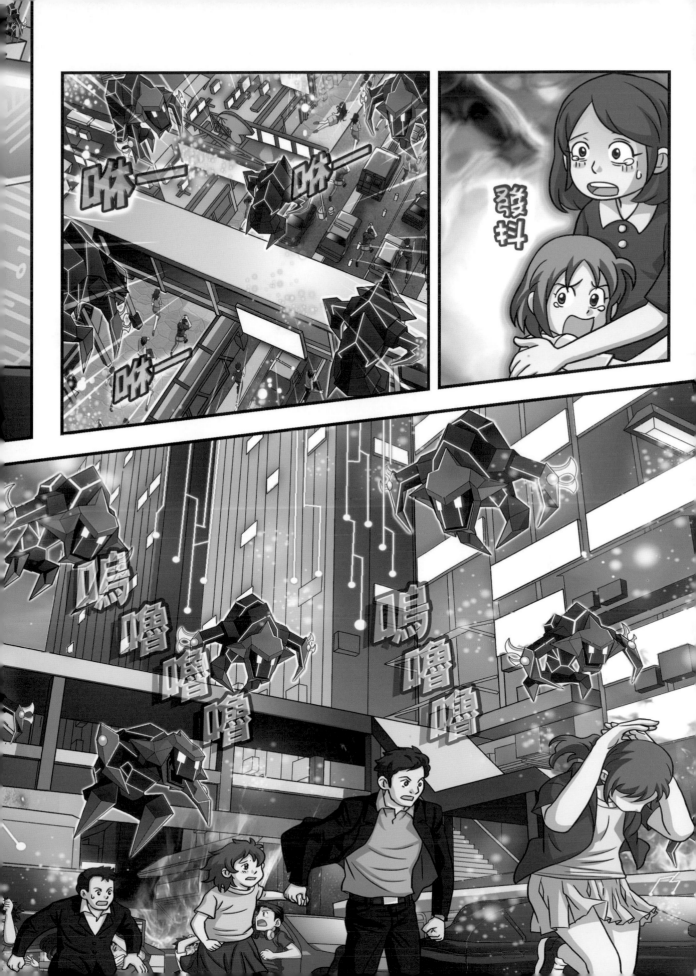

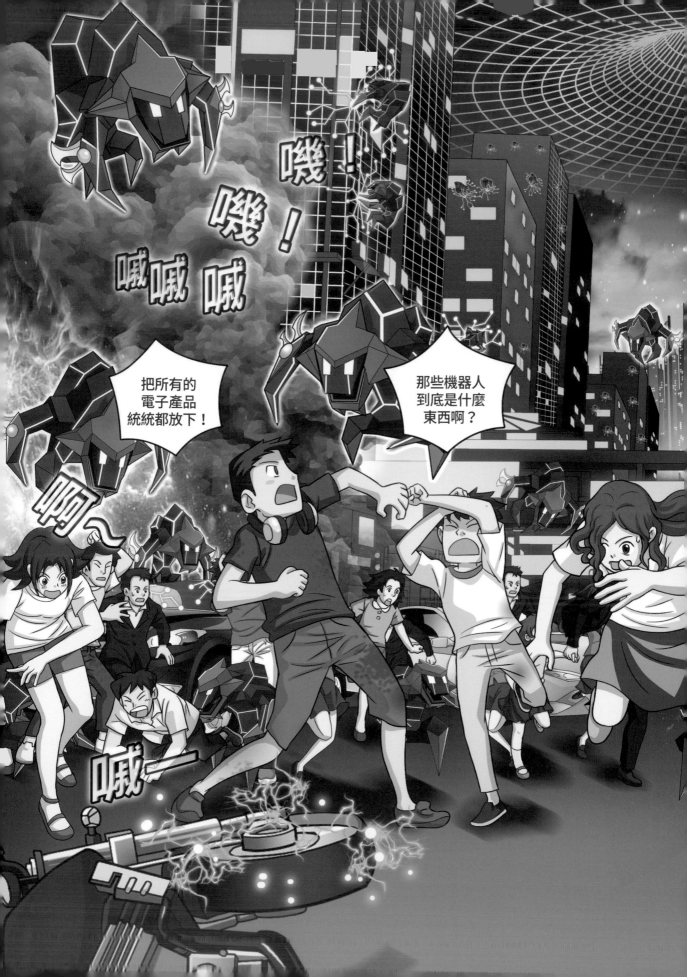

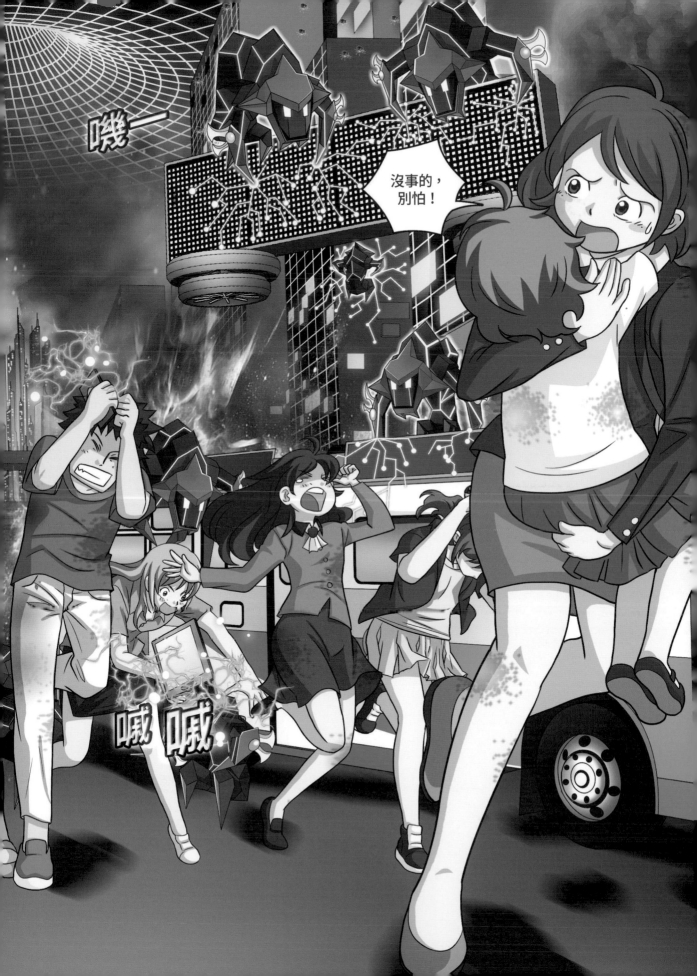

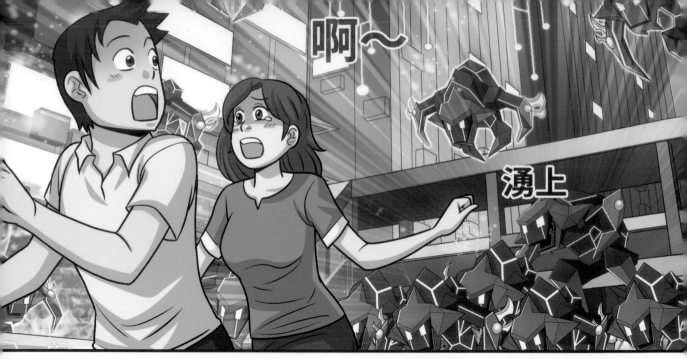

啊～

湧上

啪喊

啪喊

啪喊

嗒

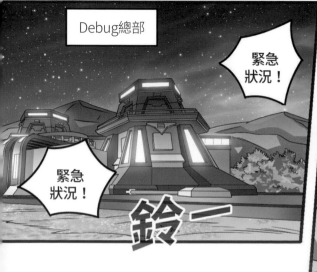

Debug總部

緊急狀況！

緊急狀況！

鈴—

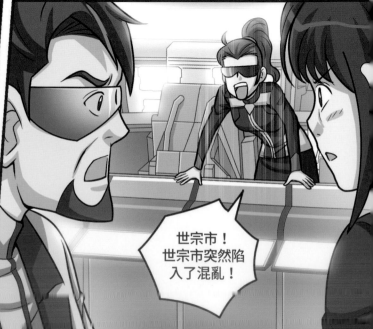

世宗市！
世宗市突然陷入了混亂！

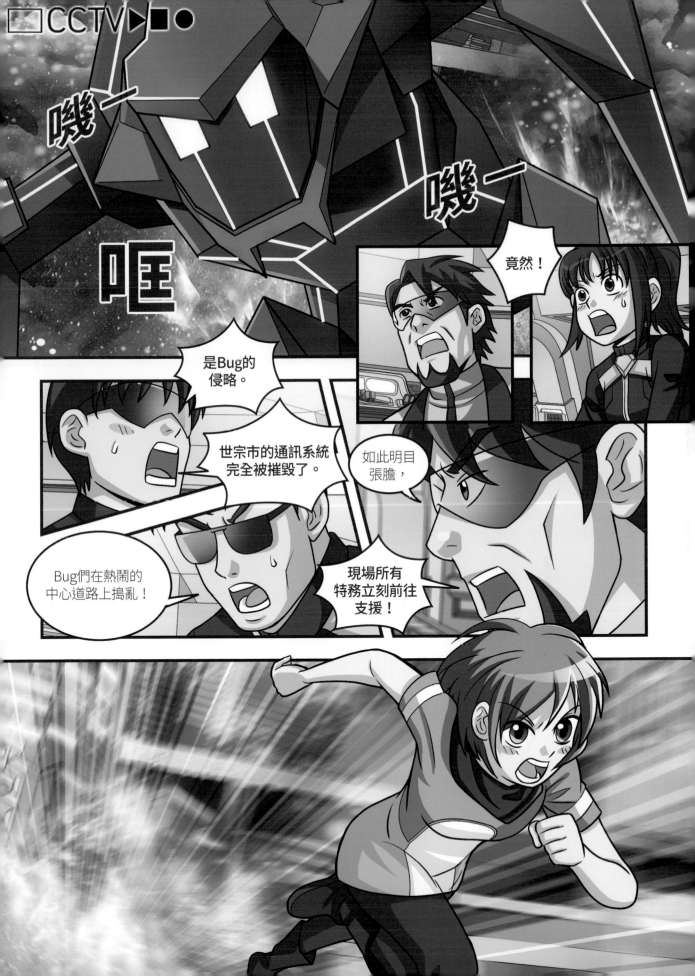

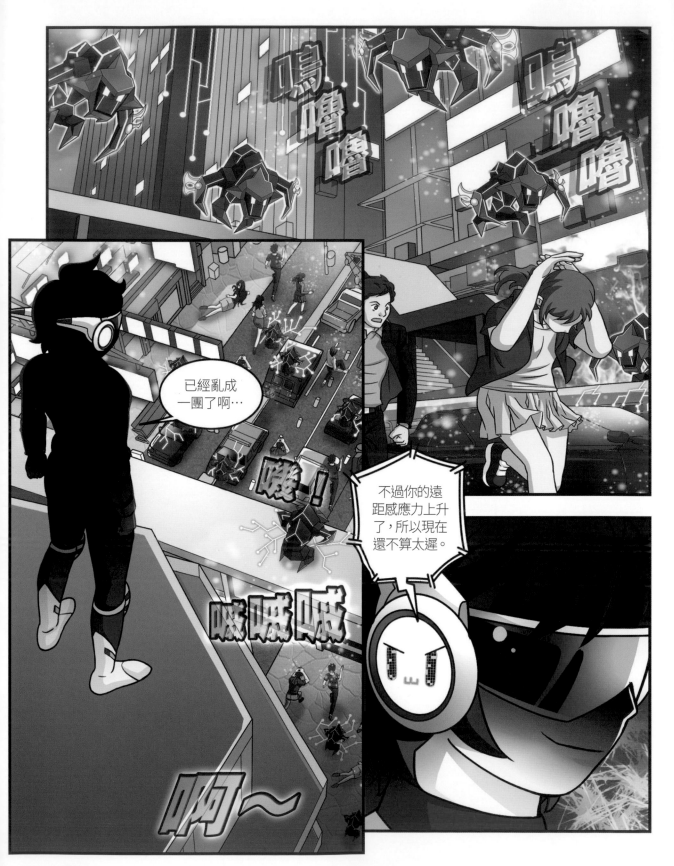

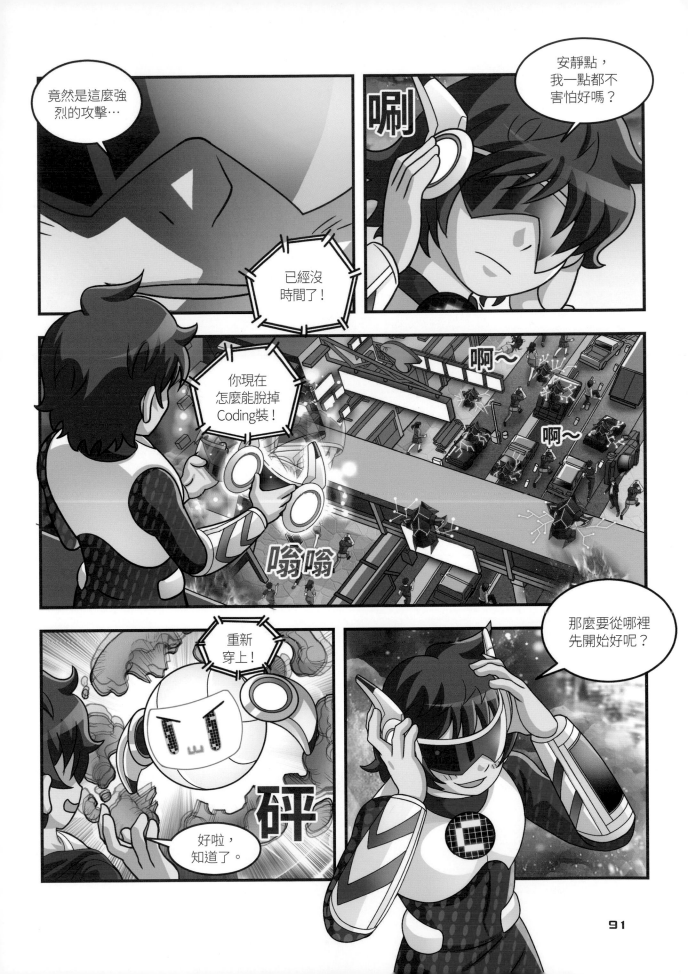

哦，喔！

就是那裡！

被bug感染的腳本！

停下來啊！

被設定成無限次移動了！

當角色被點擊
重複無限次
移動10點

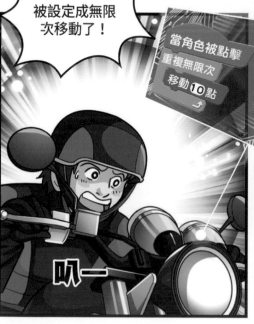

停止 全部

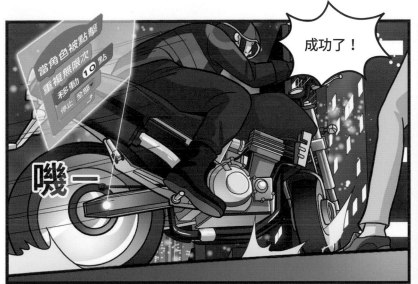

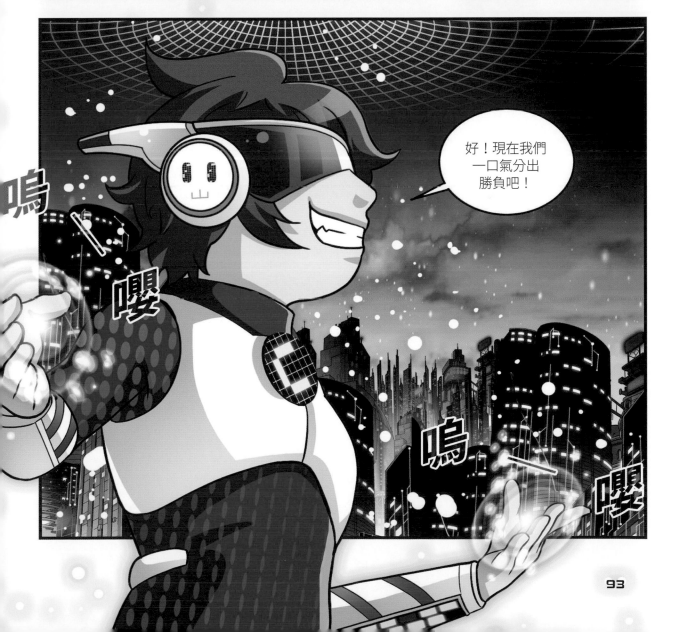

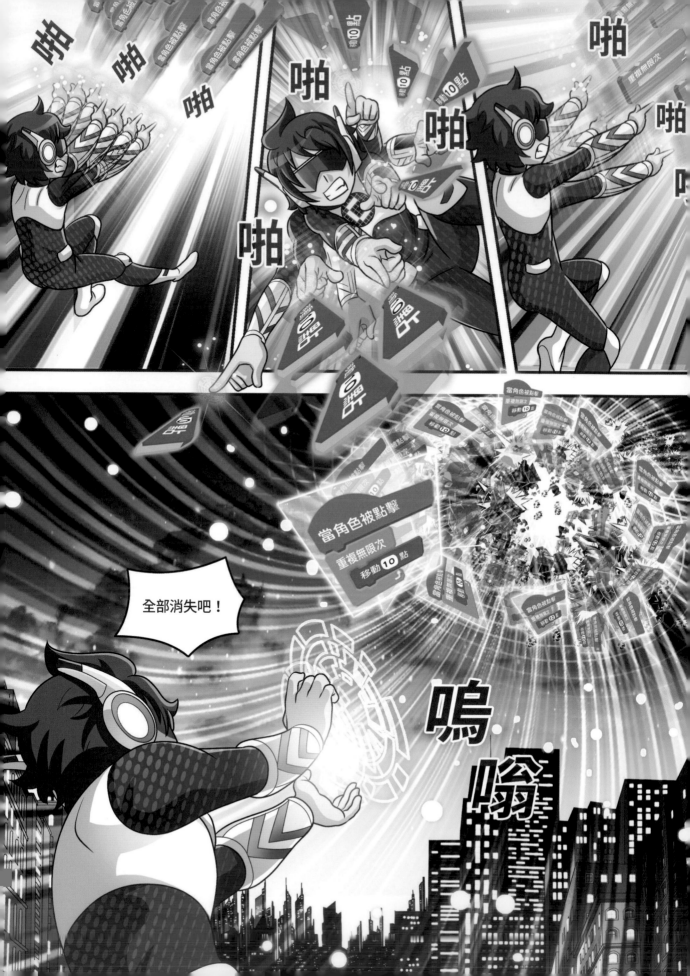

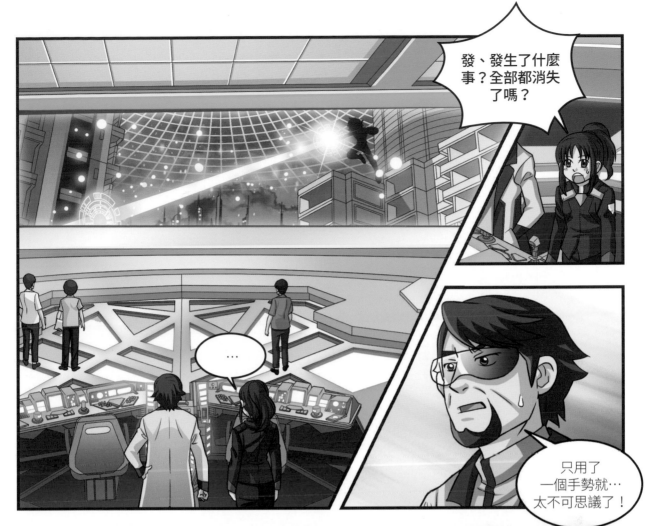

發、發生了什麼事？全部都消失了嗎？

…

只用了一個手勢就…太不可思議了！

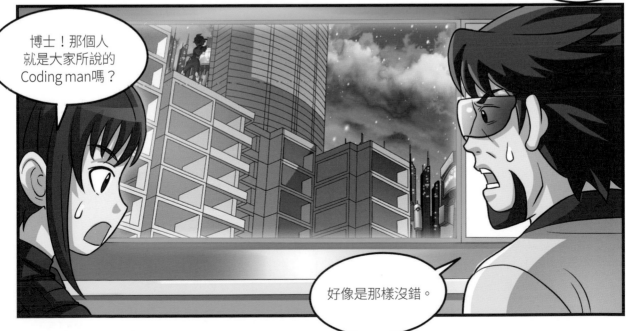

博士！那個人就是大家所說的Coding man嗎？

好像是那樣沒錯。

蕾伊卡！

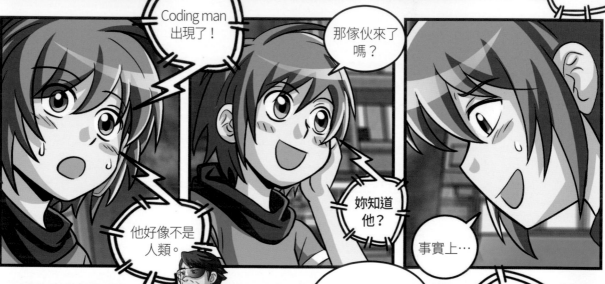

Coding man 出現了！

那傢伙來了嗎？

妳知道他？

事實上…

他好像不是人類。

雖然無法100%確定他不是…

所有特務戒備著Coding man，開始動作！

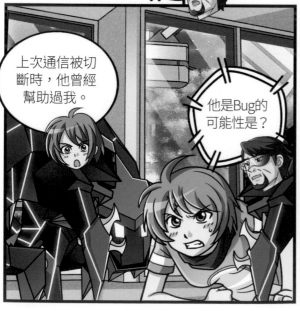

上次通信被切斷時，他曾經幫助過我。

他是Bug的可能性是？

左顧

右盼

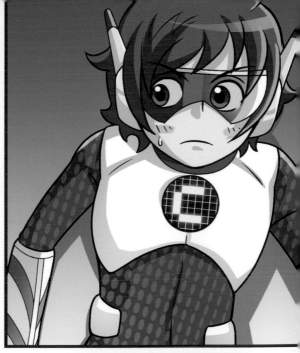

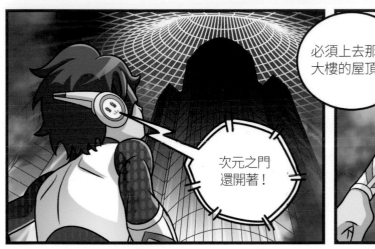

次元之門
還開著！

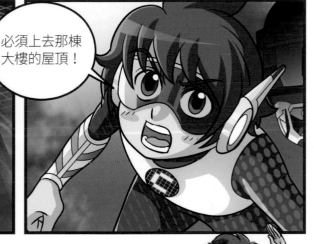

必須上去那棟
大樓的屋頂！

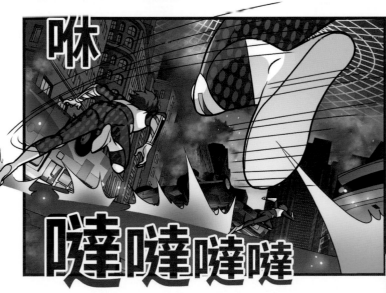

咻

噠噠噠噠

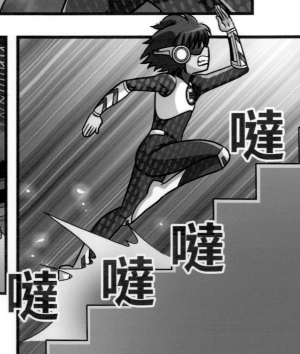

噠

噠

噠

噠

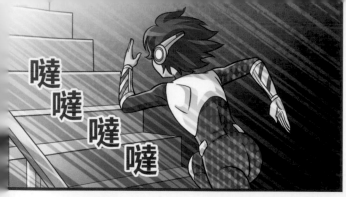

噠噠噠噠

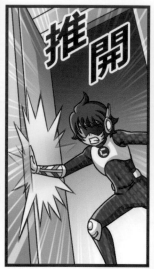

推開

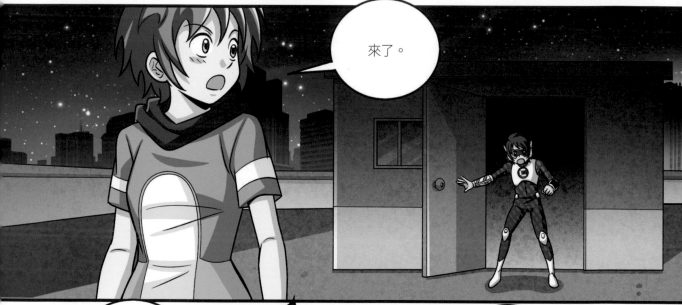

來了。

剛剛還在這裡的次元之門，跑哪去了！

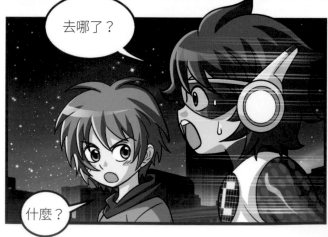

去哪了？

什麼？

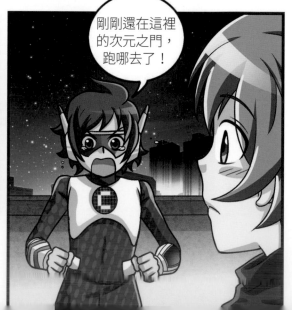

剛剛還在這裡的次元之門，跑哪去了！

我到這裡的時候已經消失了。

哦！

嗶嗶嗶

嗶嗶嗶一

又出現信號了！

韓國科學情報院！

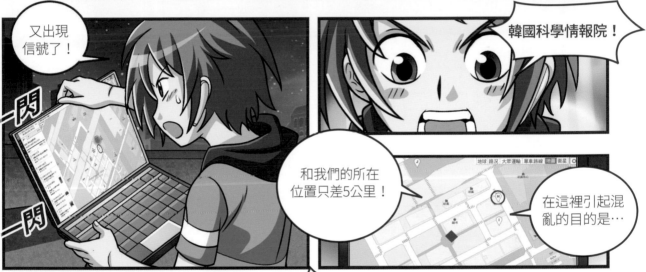

和我們的所在位置只差5公里！

在這裡引起混亂的目的是…

走吧！

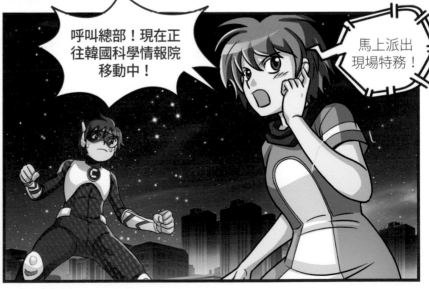

呼叫總部！現在正往韓國科學情報院移動中！

馬上派出現場特務！

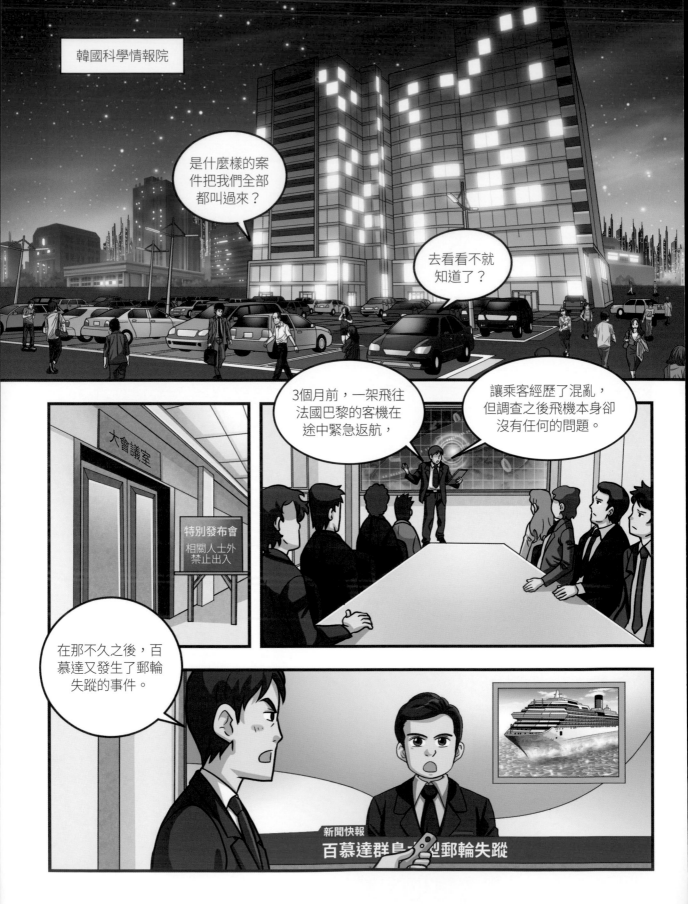

韓國科學情報院試著用科學的方法調查，但直到現在還是無法找到造成這些事件明確的原因。

為了要解決問題，因此將這些案件緊急公布。

請看一下影片。

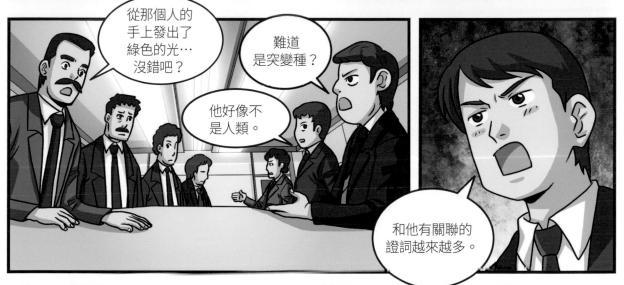

從那個人的手上發出了綠色的光…沒錯吧？

難道是突變種？

他好像不是人類。

和他有關聯的證詞越來越多。

我的手機好像快要爆炸一樣膨脹，突然間綠光一閃，之後就恢復正常了，我當時只認為是機械異常而已。

－我記得我有在捷運上看過這種綠色雷射光。
－我也看過！

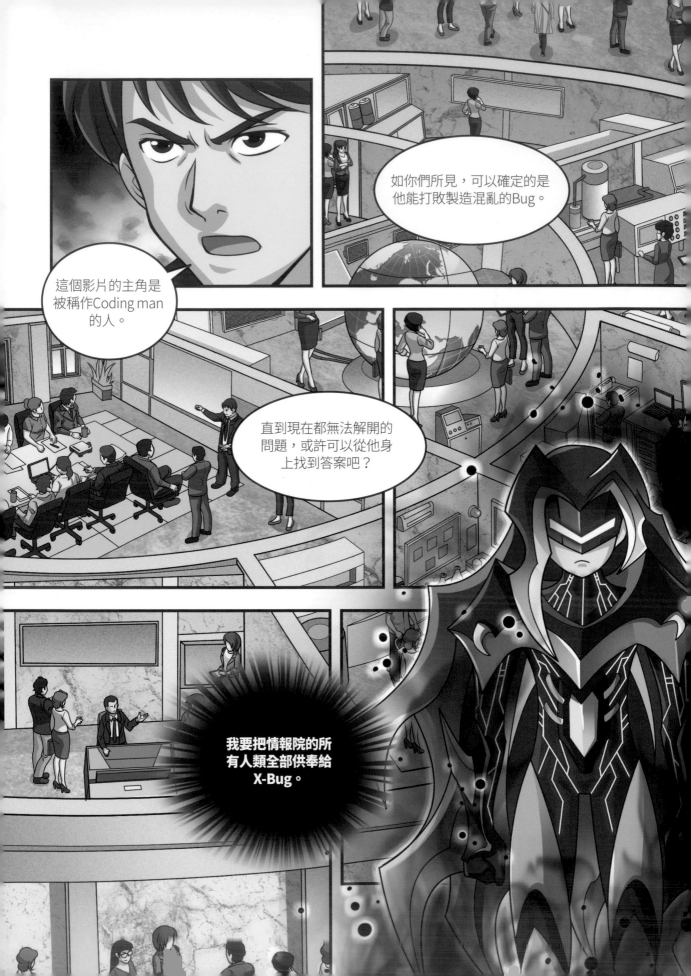

潛　入

次元之門在韓國科學情報院打開，
但是大樓外面卻一片寂靜。
Coding man和蕾伊卡為了找出Bug而潛入了大會議室…

噠 噠 噠 噠 噠

噠噠噠

噠 噠

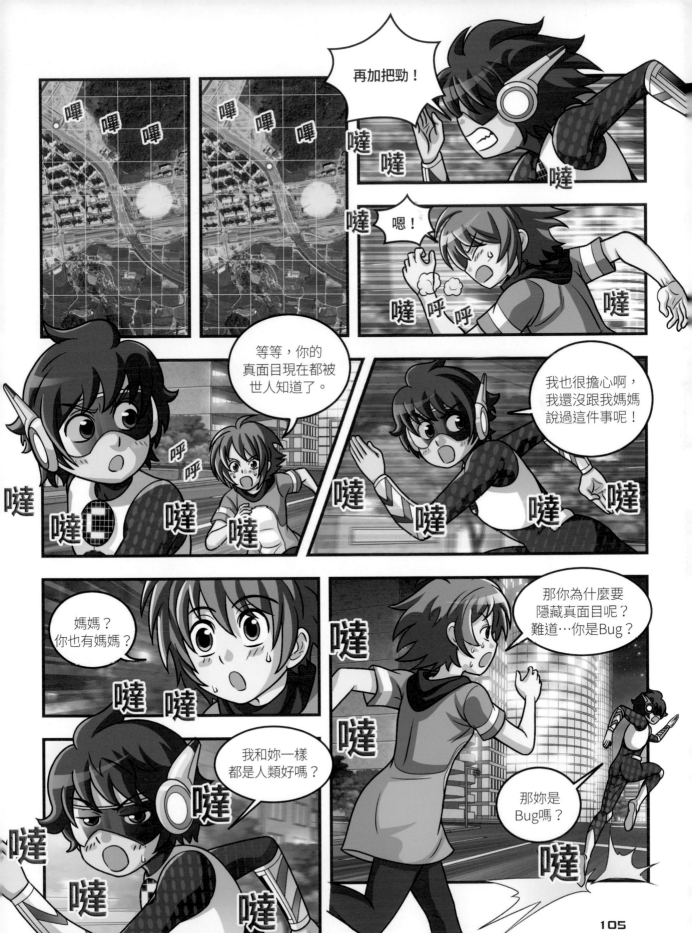

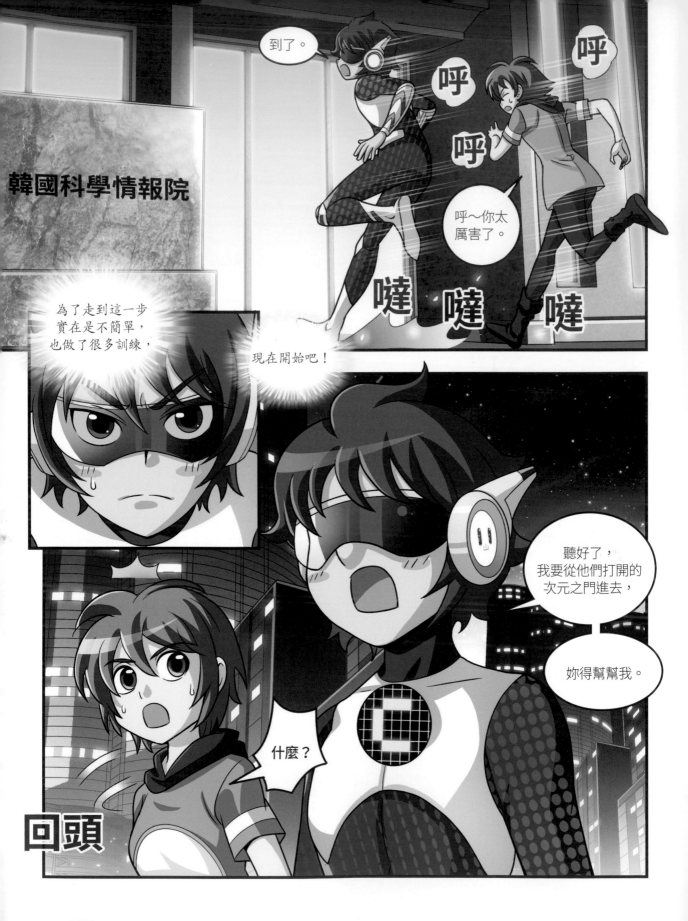

現在市區發生了荒謬的事情！

特別在發布會這一天是怎麼回事！

哦？電腦突然怎麼了！

嗶一

我的電腦也當機了！

聯絡看看控制室。

是控制室嗎？

是的！請問有…

呃啊！

這是慘叫聲嗎？

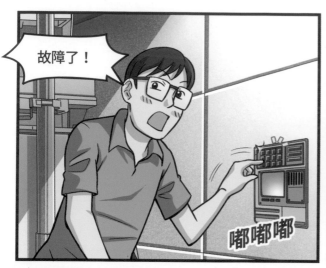

故障了！

嘟嘟嘟

門也打不開！

滴哩

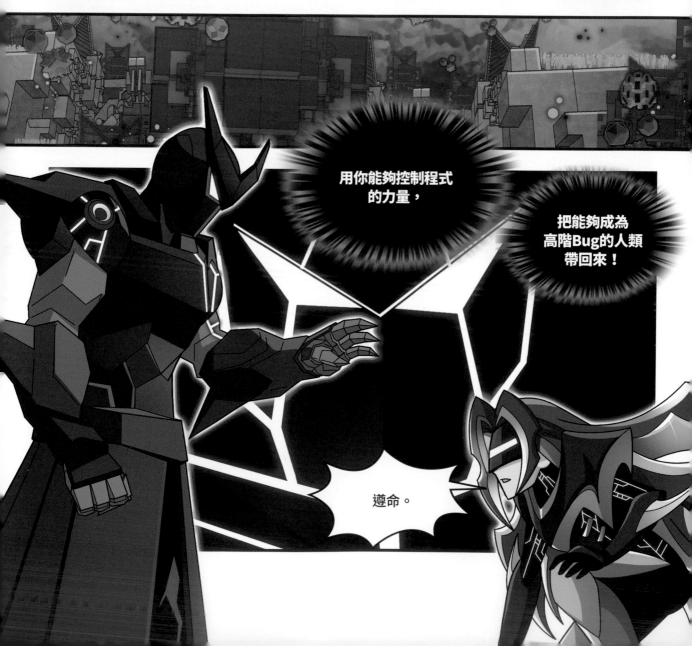

用你能夠控制程式的力量，

把能夠成為高階Bug的人類帶回來！

遵命。

控制室

呃啊！

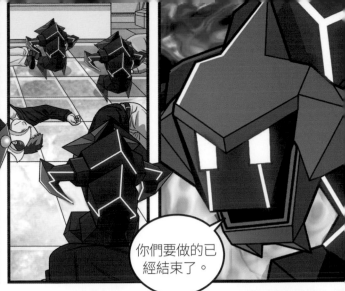

你們要做的已經結束了。

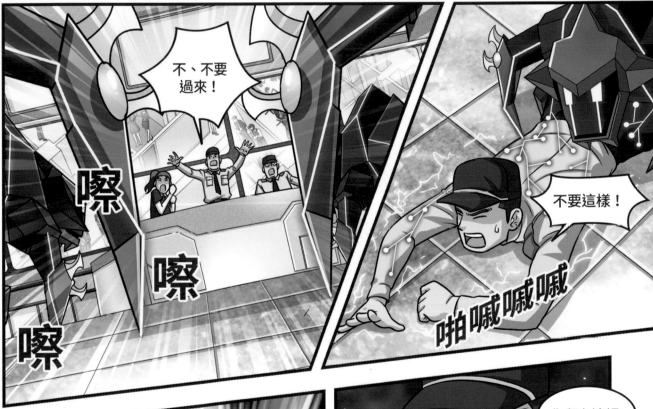

不、不要過來！

嚓

嚓

嚓

不要這樣！

啪嘁嘁嘁

嘁嘁　嘁

他變成職員的樣子了！

你留在這裡。

嗖一

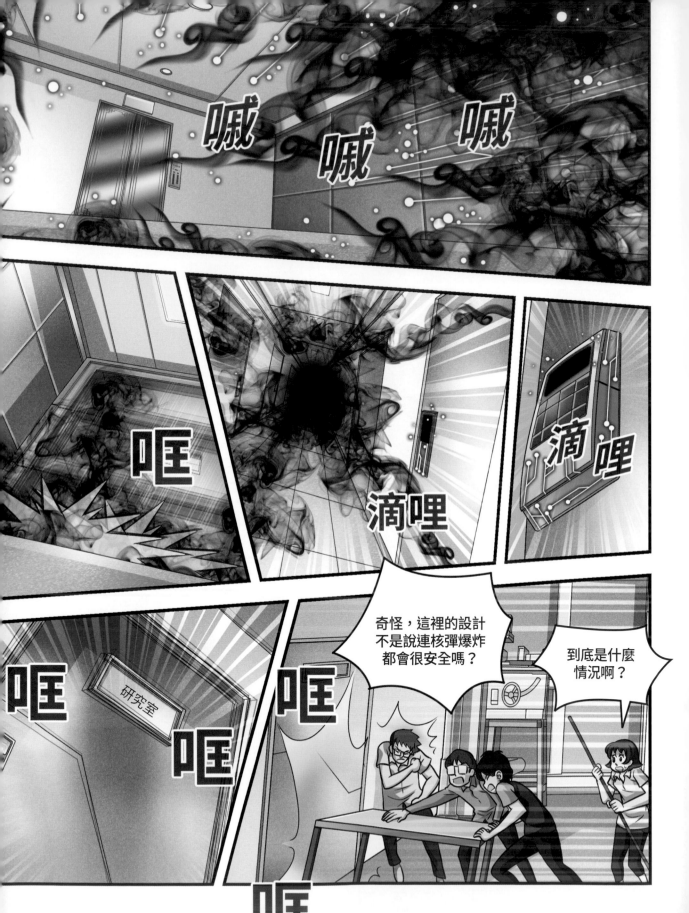

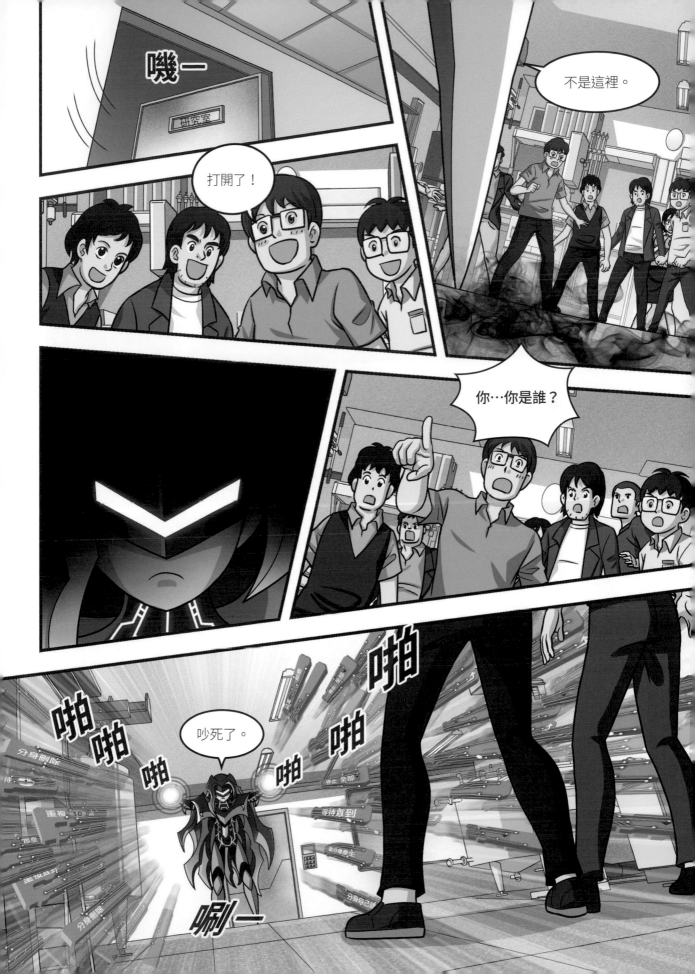

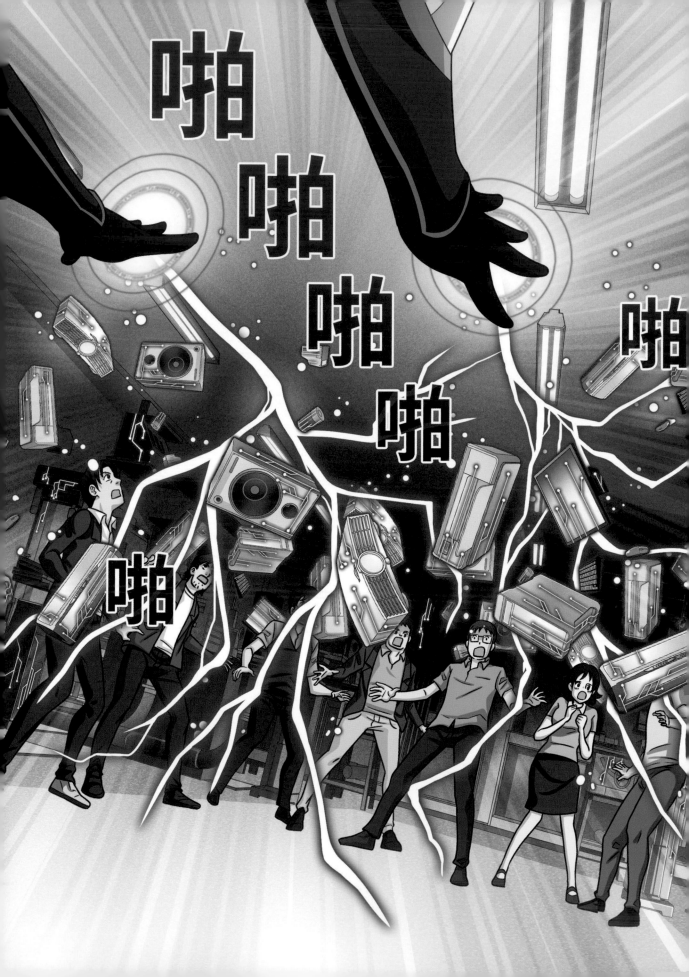

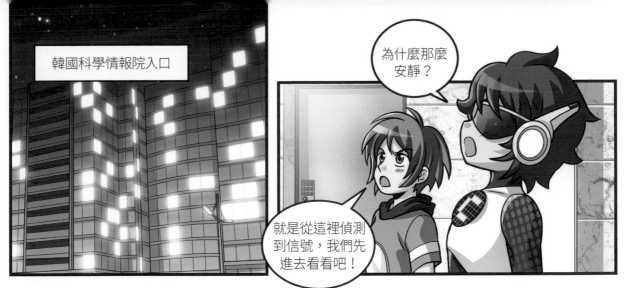

韓國科學情報院入口

為什麼那麼安靜？

就是從這裡偵測到信號，我們先進去看看吧！

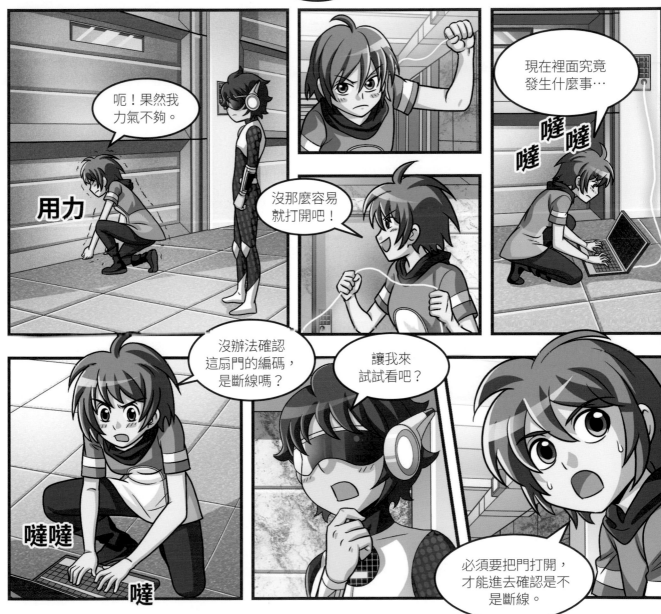

呃！果然我力氣不夠。

用力

現在裡面究竟發生什麼事…

噠噠噠

沒那麼容易就打開吧！

沒辦法確認這扇門的編碼，是斷線嗎？

噠噠
噠

讓我來試試看吧？

必須要把門打開，才能進去確認是不是斷線。

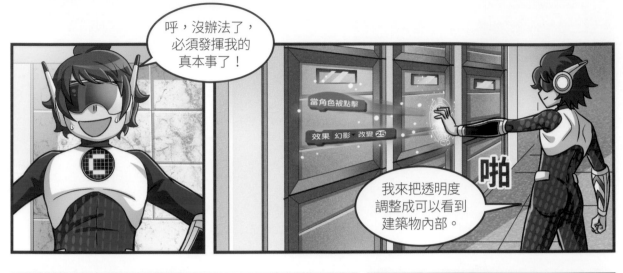

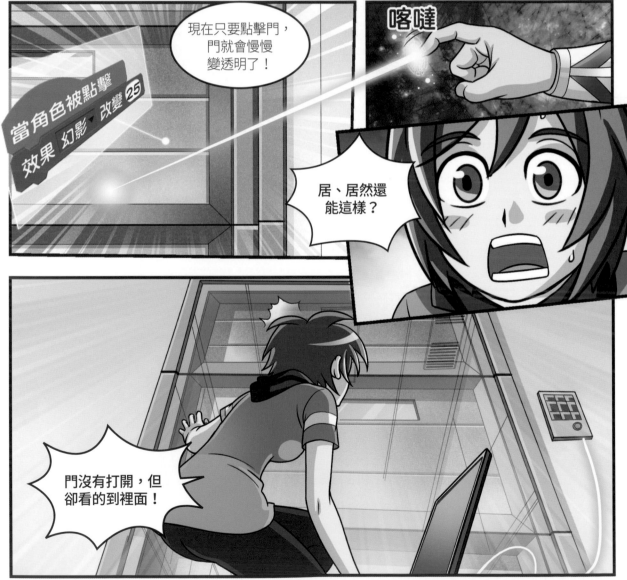

當角色被點擊
效果 幻影 ▾ 改變 25

噹啷

果然有被損毀過的痕跡。

看不清楚嗎？

但是那個是什麼？

當角色被點擊
效果 幻影 ▾ 改變 25

啪

啪

等一下，我把透明度調高。

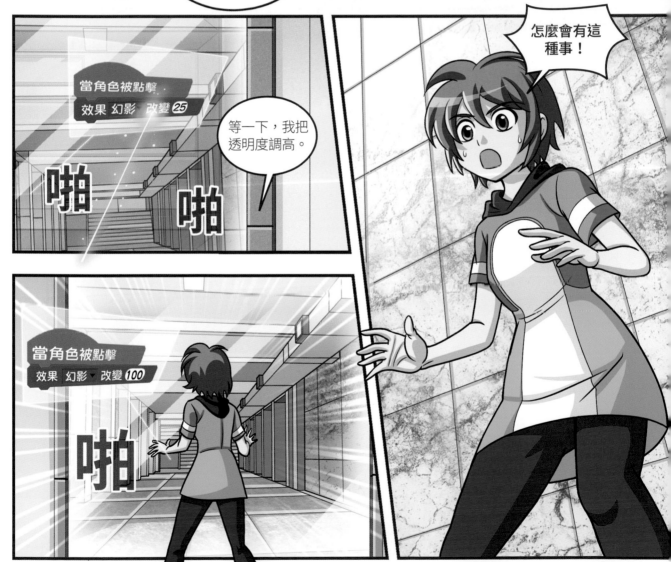

怎麼會有這種事！

當角色被點擊
效果 幻影 ▾ 改變 100

啪

沒時間驚訝了！

點頭

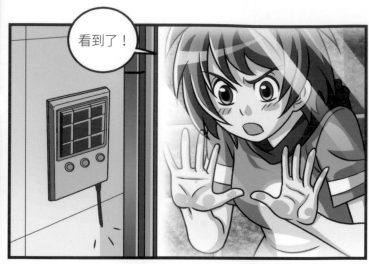

看到了！

再一點點…！

康民先生，只要將開門相關的腳本組合起來，事情就會比較簡單！

可以了！

啪

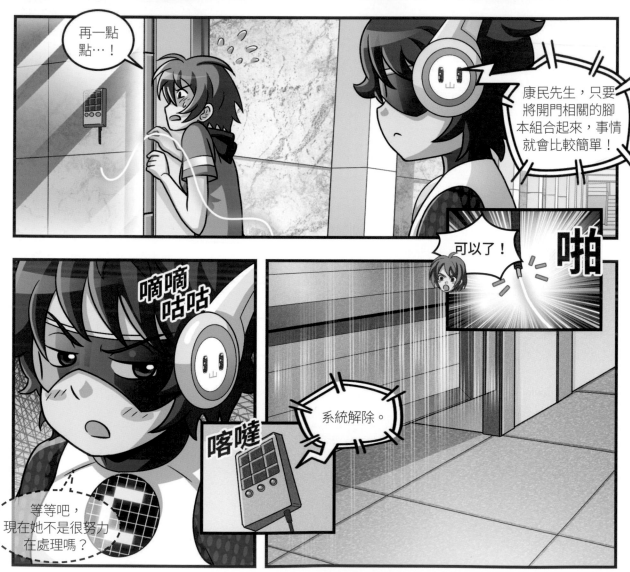

嘀嘀咕咕

喀嚓

系統解除。

等等吧，現在她不是很努力在處理嗎？

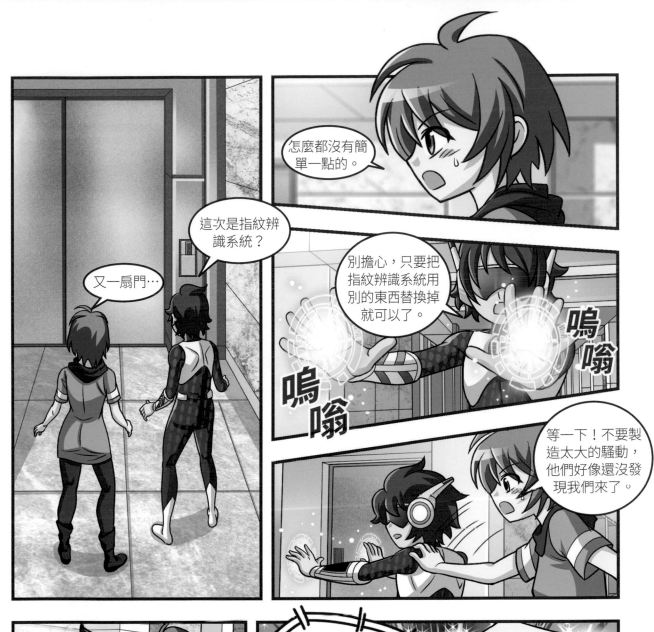

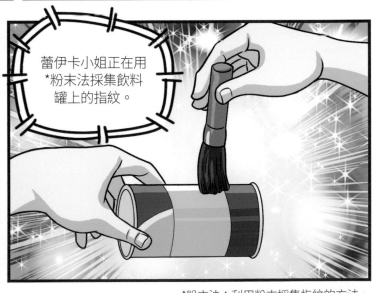

*粉末法：利用粉末採集指紋的方法。

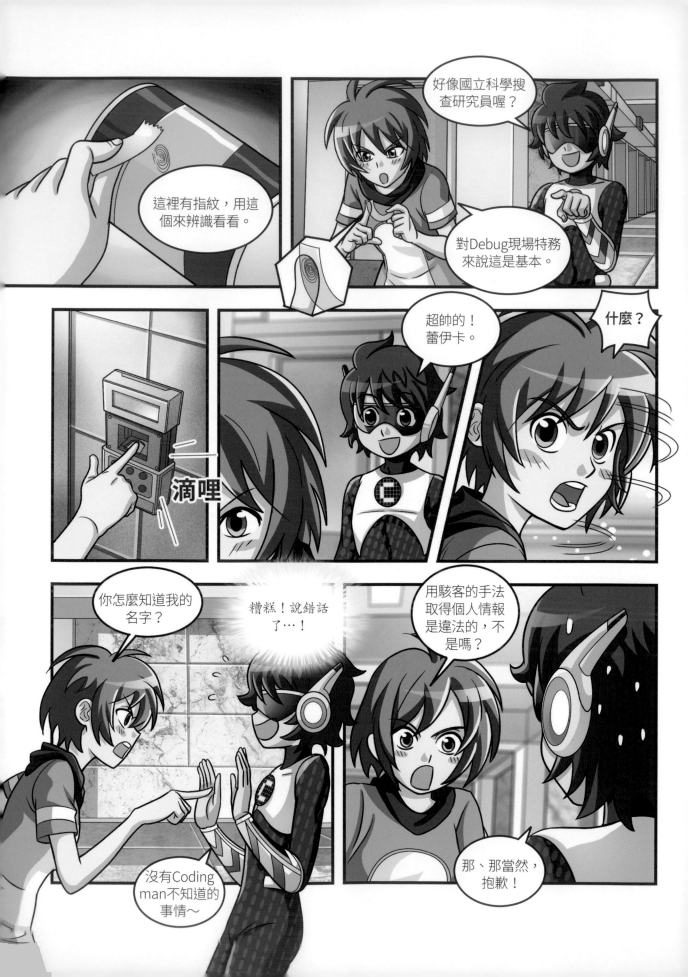

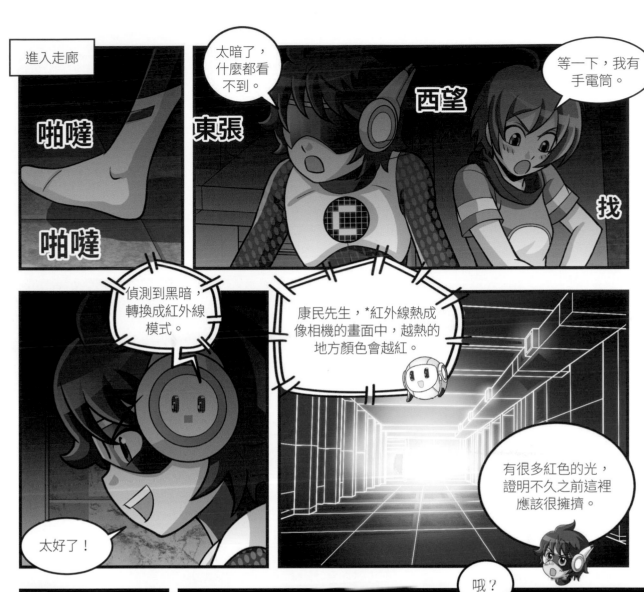

進入走廊

啪噠

啪噠

太暗了，什麼都看不到。

東張

西望

等一下，我有手電筒。

找

偵測到黑暗，轉換成紅外線模式。

太好了！

康民先生，*紅外線熱成像相機的畫面中，越熱的地方顏色會越紅。

有很多紅色的光，證明不久之前這裡應該很擁擠。

哦？

蕾伊卡，抓著我的手！

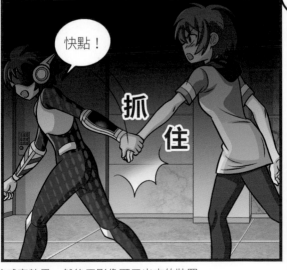

快點！

抓住

*紅外線熱成像相機：利用紅外線感應熱量，然後用影像顯示出來的裝置。

小心一點！
這裡很暗。

噠 噠 噠

噠

沒關係！
我看得很清楚。

你的護目鏡難道
有紅外線相機的
功能嗎？

噠 噠 噠

Bingo！

要往哪走好呢？

往特別發布會
的大會議室方
向前進吧！

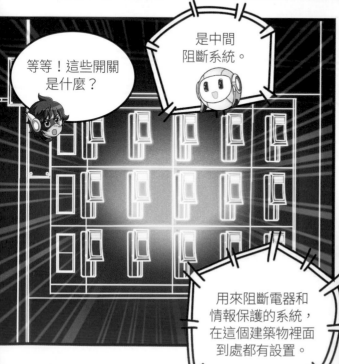

等等！這些開關
是什麼？

是中間
阻斷系統。

用來阻斷電器和
情報保護的系統，
在這個建築物裡面
到處都有設置。

有什麼
東西嗎？

喀噠

所有的系統都
被中斷了？

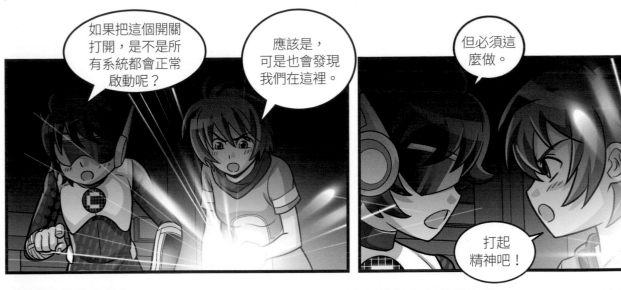

如果把這個開關打開，是不是所有系統都會正常啟動呢？

應該是，可是也會發現我們在這裡。

但必須這麼做。

打起精神吧！

啪　啪　啪　啪　啪

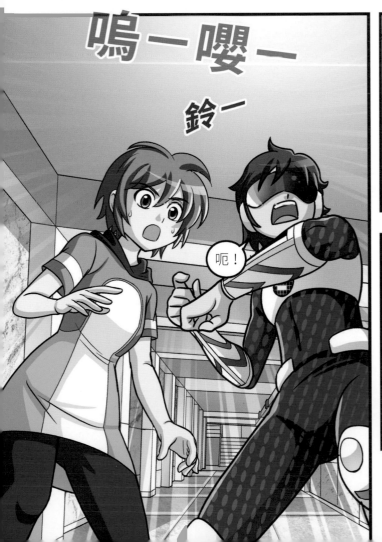

嗚一嚶一

鈴一

呃！

唰一

唰一

唰一

停播所有音效

先關掉聲音。

停播所有音效

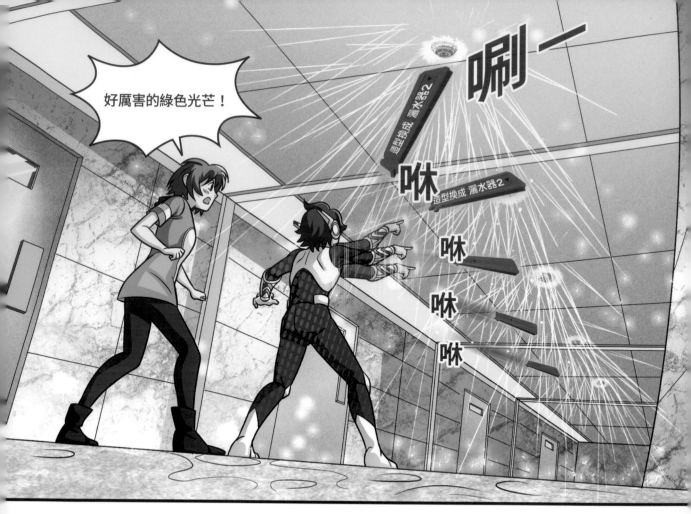

好厲害的綠色光芒！

唰一

造型換成 灑水器2

咻

造型換成 灑水器2

咻

咻

咻

滴

滴

甩甩

唉，都溼掉了。

噓！

噠

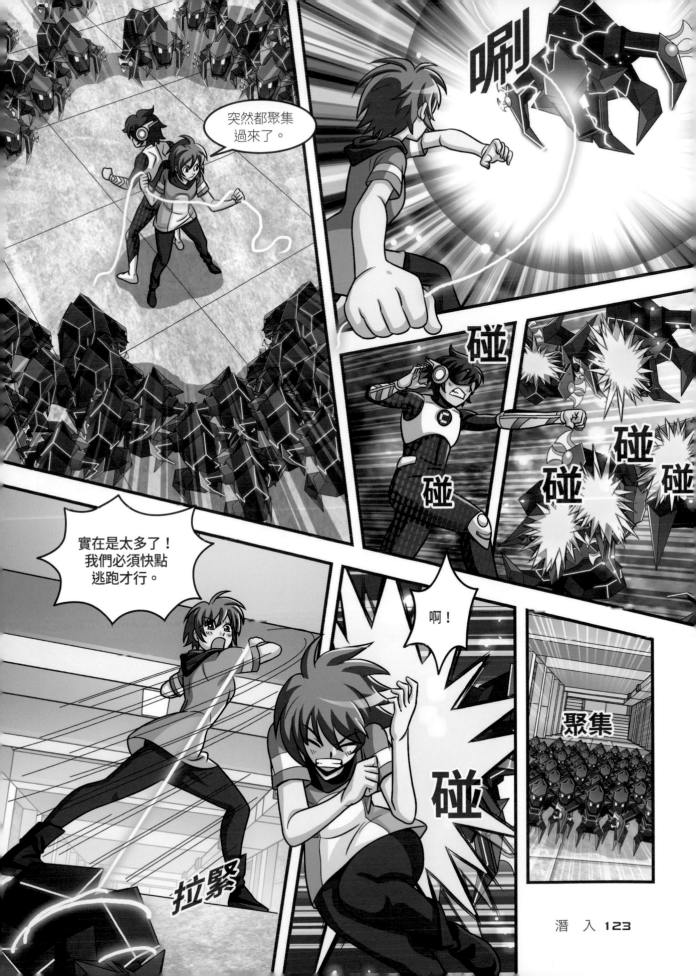

潛入 123

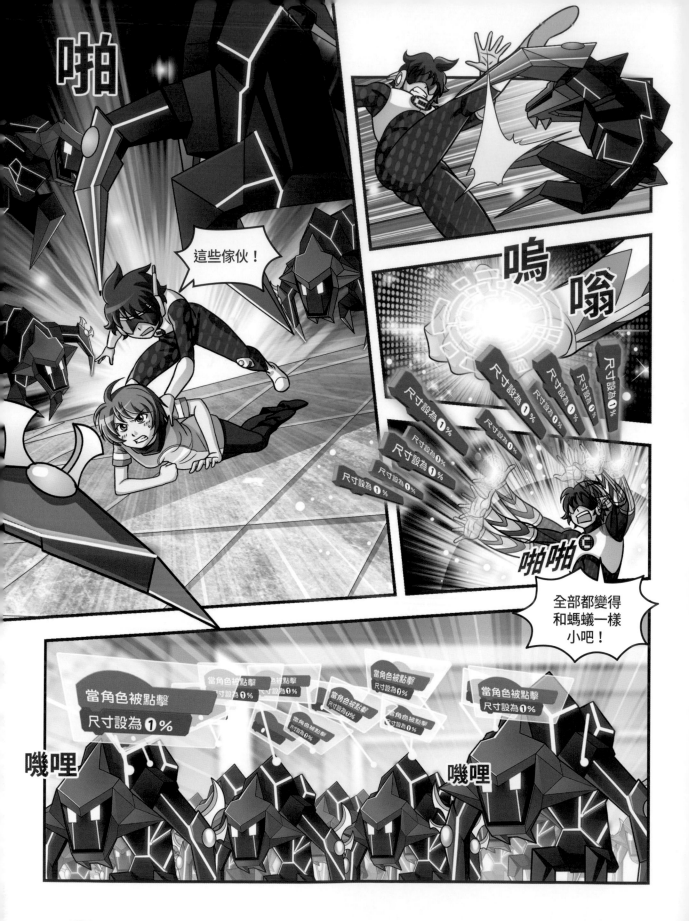

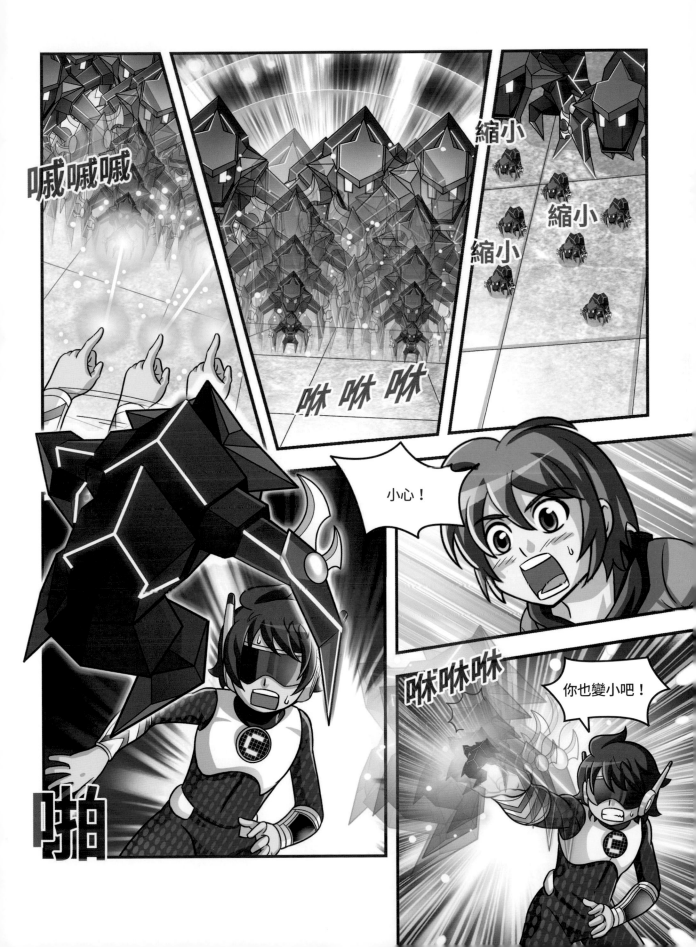

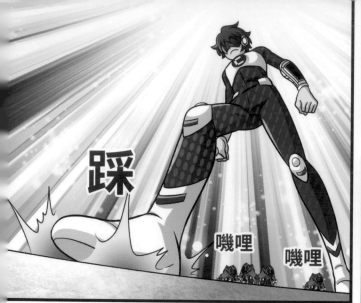

踩

嘰哩 嘰哩

踩

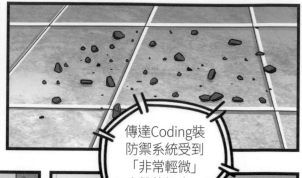

傳達Coding裝防禦系統受到「非常輕微」攻擊的訊息。

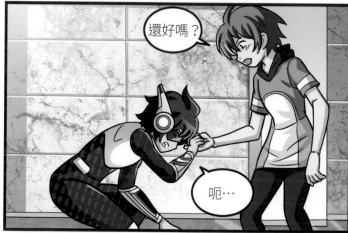

還好嗎？

呃…

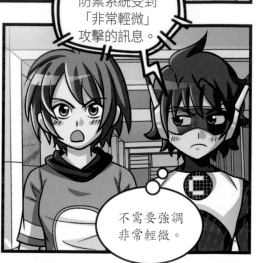

不需要強調非常輕微。

啪噠

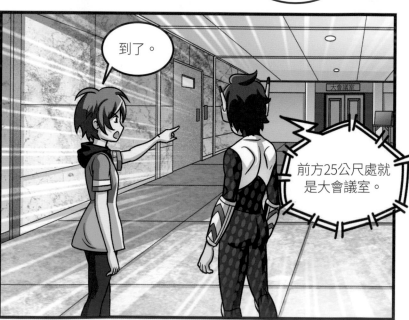

到了。

前方25公尺處就是大會議室。

Coding man
練習本

試著調整角色的尺寸，
跟著167頁的內容親自做做看吧！

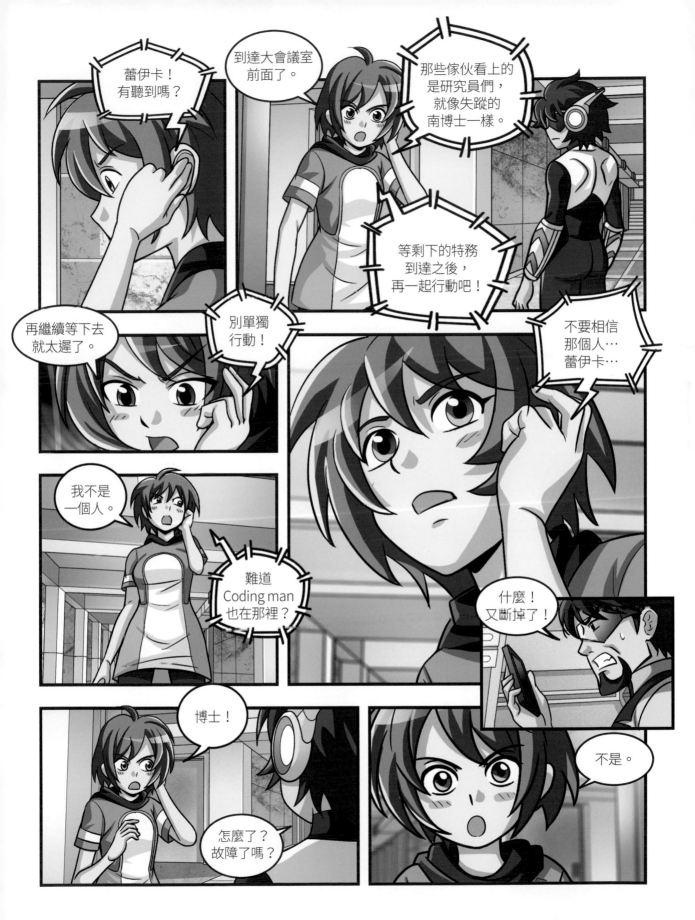

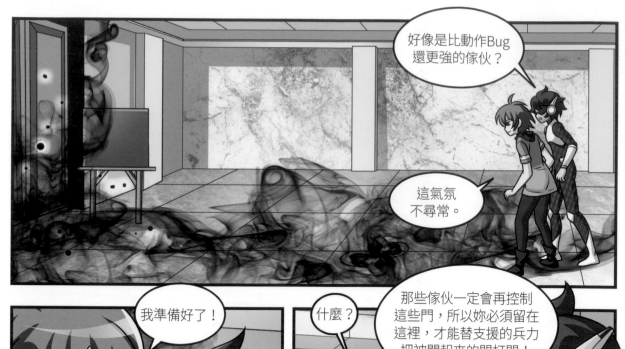

好像是比動作Bug
還更強的傢伙？

這氣氛
不尋常。

我準備好了！

不，妳必須
留在這裡。

什麼？

那些傢伙一定會再控制
這些門，所以妳必須留在
這裡，才能替支援的兵力
把被關起來的門打開！

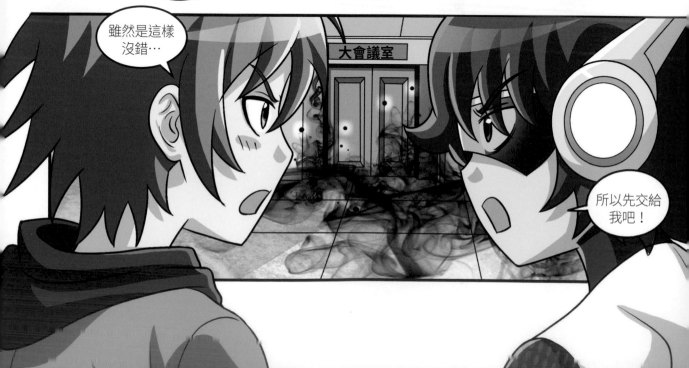

雖然是這樣
沒錯…

大會議室

所以先交給
我吧！

劉康民家

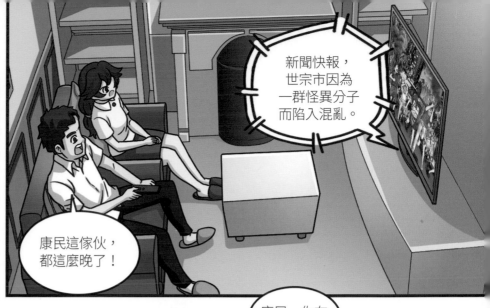

新聞快報，
世宗市因為
一群怪異分子
而陷入混亂。

康民這傢伙，
都這麼晚了！

康民先生，
媽媽打電話
給你。

那麼我會在
控制室待命。

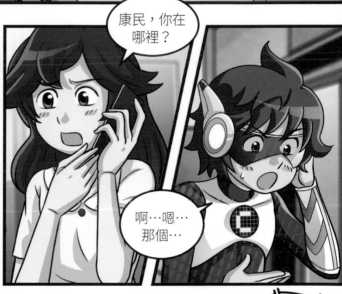

康民，你在
哪裡？

啊…嗯…
那個…

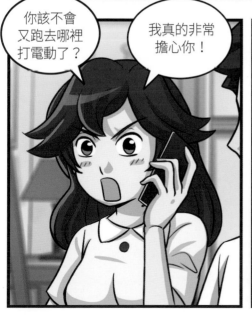

你該不會
又跑去哪裡
打電動了？

我真的非常
擔心你！

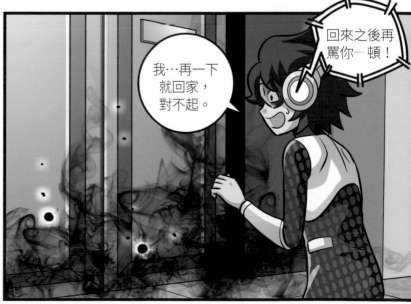

我…再一下
就回家，
對不起。

回來之後再
罵你一頓！

知道嗎?

什麼?

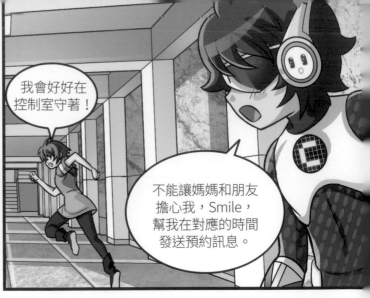

我會好好在控制室守著!

不能讓媽媽和朋友擔心我,Smile,幫我在對應的時間發送預約訊息。

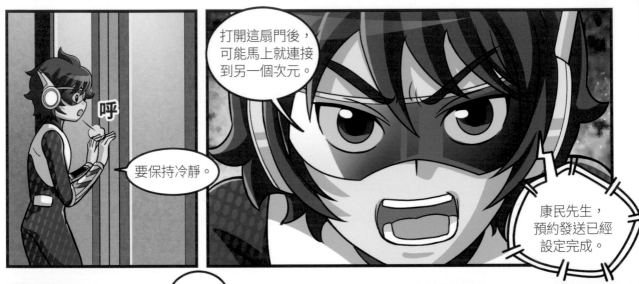

打開這扇門後,可能馬上就連接到另一個次元。

呼

要保持冷靜。

康民先生,預約發送已經設定完成。

知道了!

次元之門現在是開著,但根據管制情形,預計約5分鐘之後會關閉。

嗖一

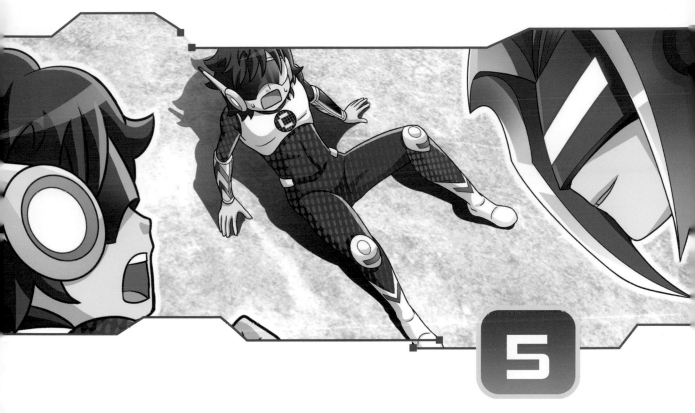

5

正面對決

Coding man因為新登場的高階Bug而感到驚訝，
但是感覺卻很熟悉。

各位觀眾，我正在前往新聞所報導的世宗市。

噗—

德熙真厲害。

不害怕嗎？

按 按

景植，我也覺得很害怕。

哇，居然叫了我的名字！

但我認為這是我必須做的事情。

馬上就要抵達現場了！

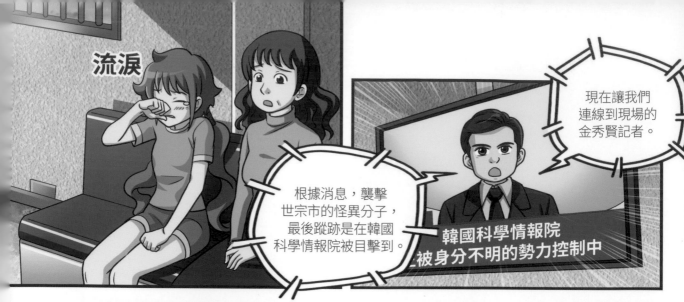

流淚

現在讓我們連線到現場的金秀賢記者。

根據消息,襲擊世宗市的怪異分子,最後蹤跡是在韓國科學情報院被目擊到。

韓國科學情報院被身分不明的勢力控制中

是的,我是在韓國科學情報院前的金秀賢記者。

那些怪異分子大約30分鐘前占領了這個地方。

從外觀上來看,目前還沒有異常的跡象。

再次嘗試也失敗的話,就要採取爆破的手段了。

請問目前有什麼計畫呢?

隊長,因為編碼的錯誤,很難掌握狀況!

首先要先打開出入口,然後進入現場掌握狀況。

技術團隊為了進入建築物,盡最大的努力。

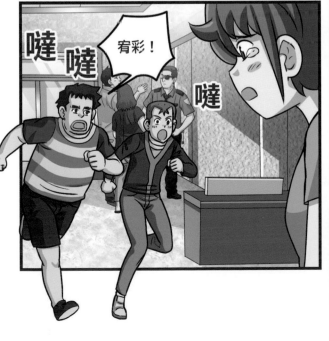
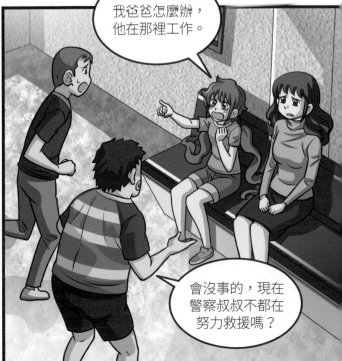

另一邊，吳德熙

請各位再稍等一下，
現在正在掌握現況中。

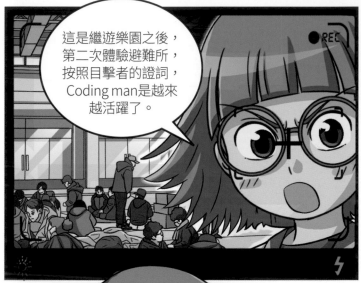

這是繼遊樂園之後，
第二次體驗避難所，
按照目擊者的證詞，
Coding man是越來
越活躍了。

讓在路上橫衝直撞
的摩托車停下來，

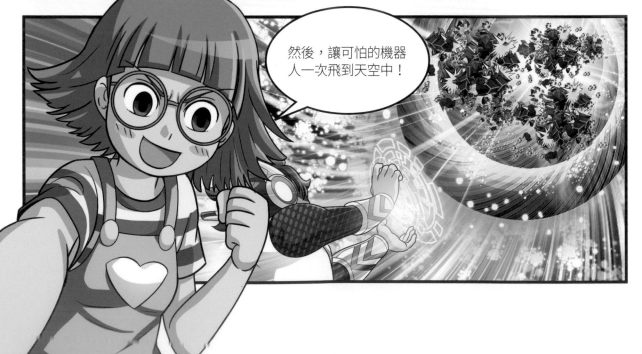

然後，讓可怕的機器
人一次飛到天空中！

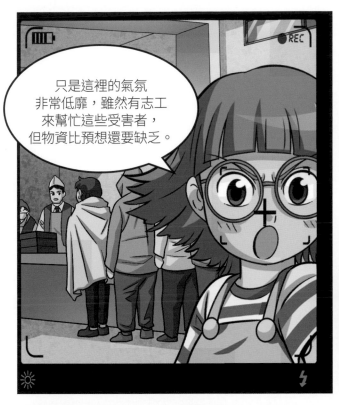

只是這裡的氣氛非常低靡，雖然有志工來幫忙這些受害者，但物資比預想還要缺乏。

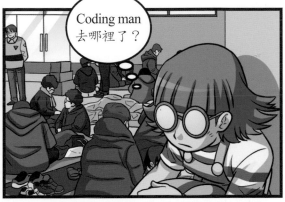

Coding man 去哪裡了？

哦？

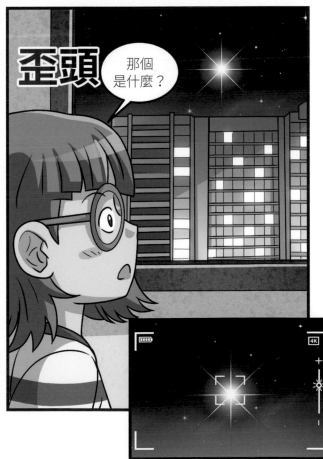

歪頭

那個是什麼？

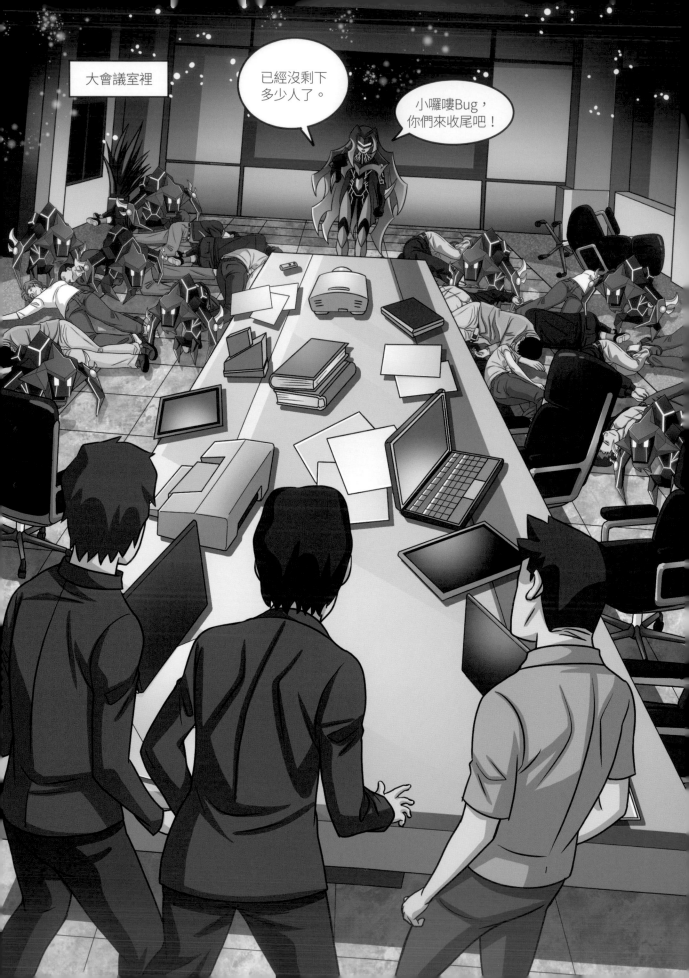

你也想去嗎？

無論你多厲害，

你這是在幹什麼！

也只不過是我舞台上的一個角色而已。

啪

可笑的東西！

啪

唰一

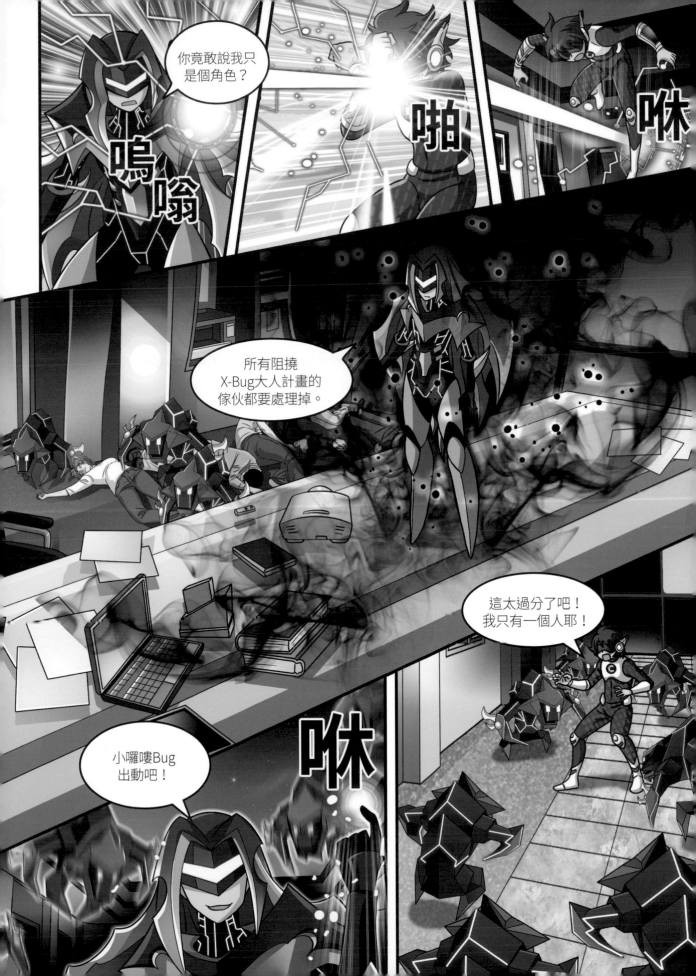

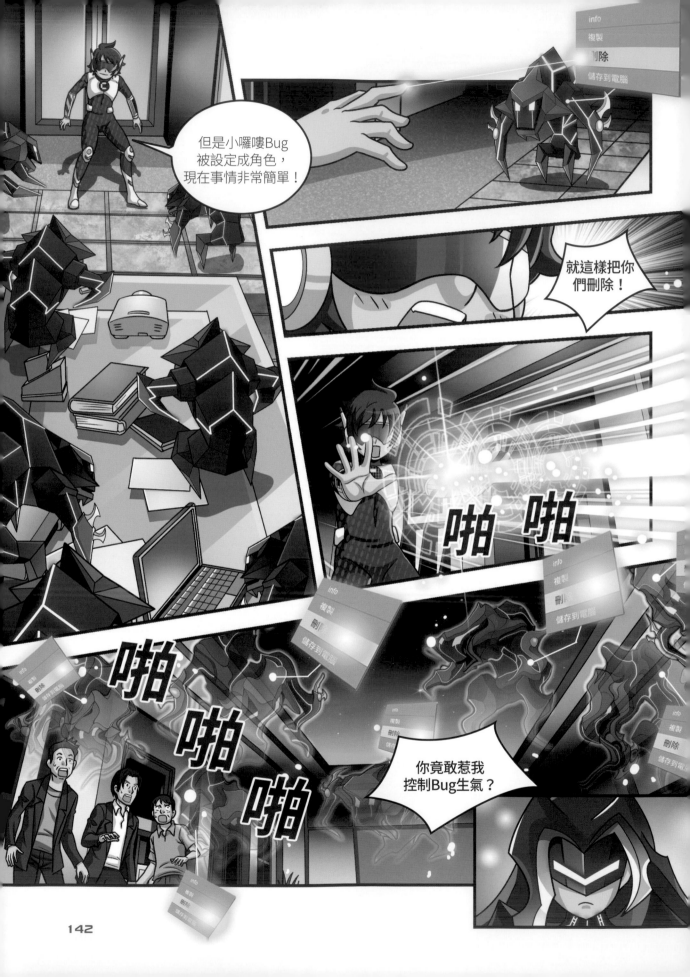

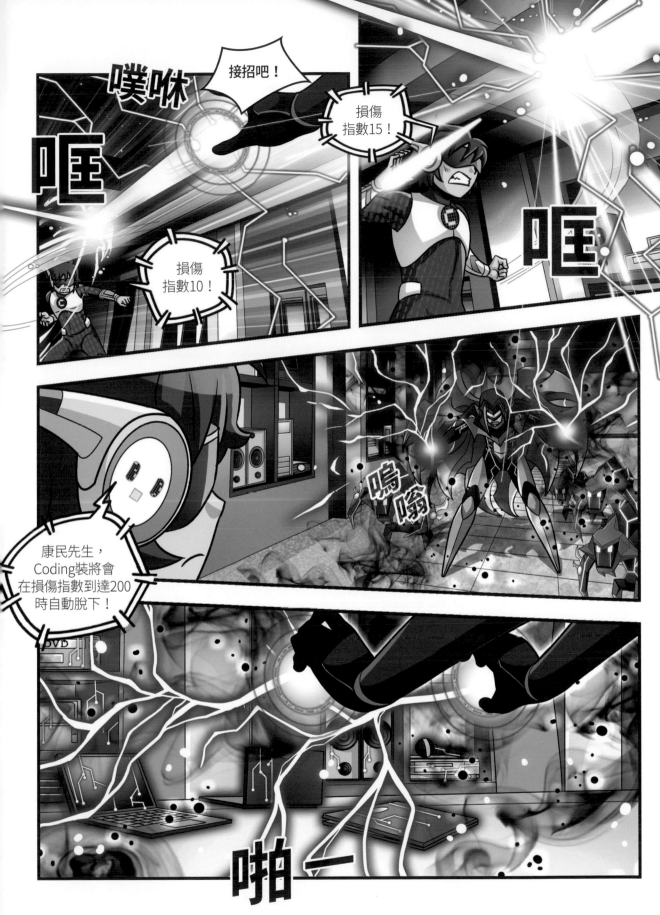

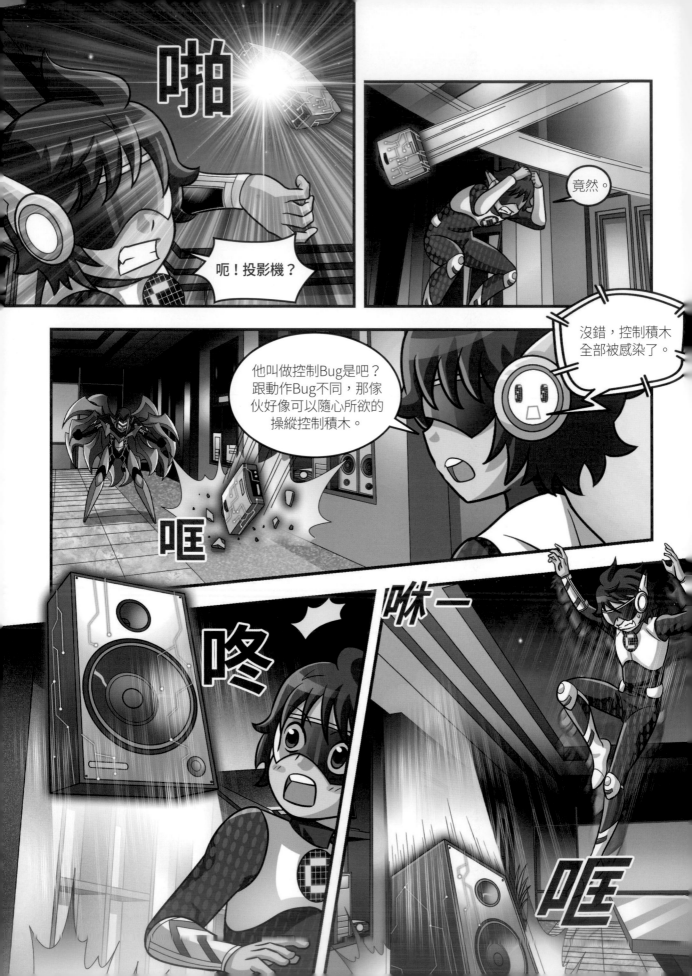

非相關人員禁止進入。

現在整個情報院都陷入一片混亂，你知道這件事嗎？

首先要讓控制室的功能恢復。

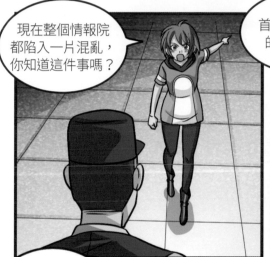

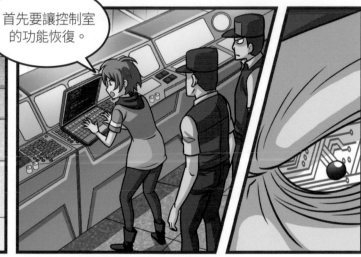

請兩位也趕快去避難吧！

我也希望…

嚇！

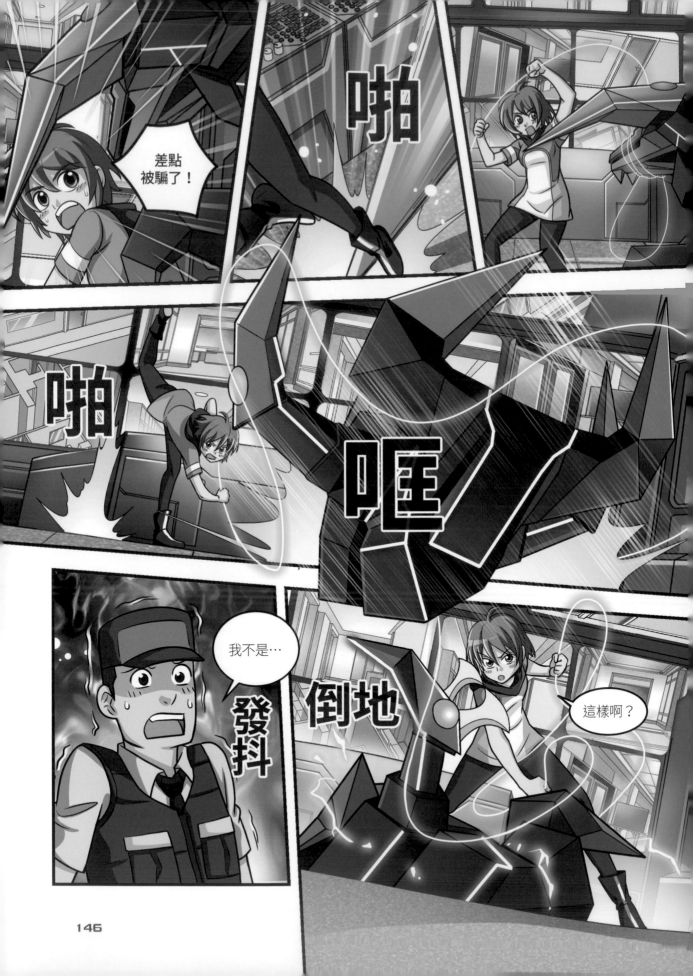

中央通道有太多記者了，正在從建築物的後方進入。

這裡是控制室，妨礙通信的電波已經解除一部分，剩下的麻煩再幫忙處理。

而且好像有新的高階Bug在大會議室裡。

請盡快過來，現在情況很危險。

我們現在怎麼辦？

Coding man正在大會議室裡處理，請幫我打開監視器。

點頭

讓我看大會議室的畫面。

好！

噠 噠 噠

啪 啪 啪 啪

大會議室

奇怪，只有那裡沒有畫面！

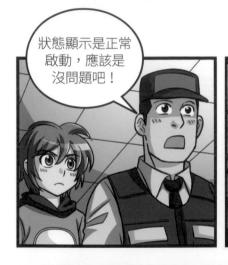

狀態顯示是正常啟動，應該是沒問題吧！

哦？綠色的光！

Coding man⋯
正在奮戰中啊！

大會議室

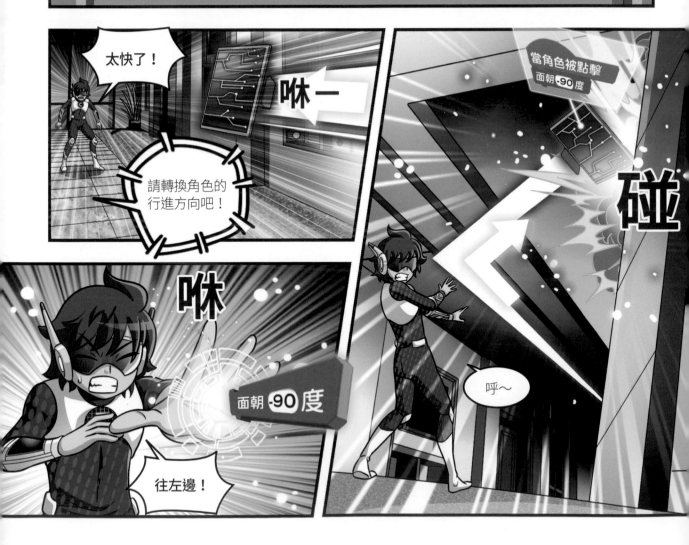

太快了！

咻一

請轉換角色的行進方向吧！

咻

面朝-90度

往左邊！

當角色被點擊
面朝-90度

碰

呼～

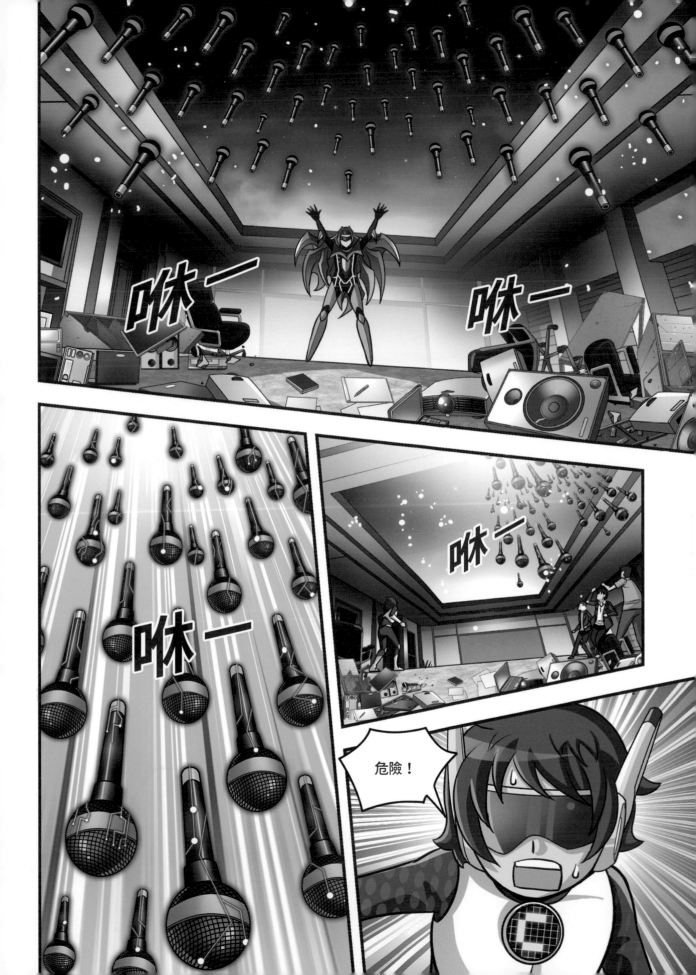

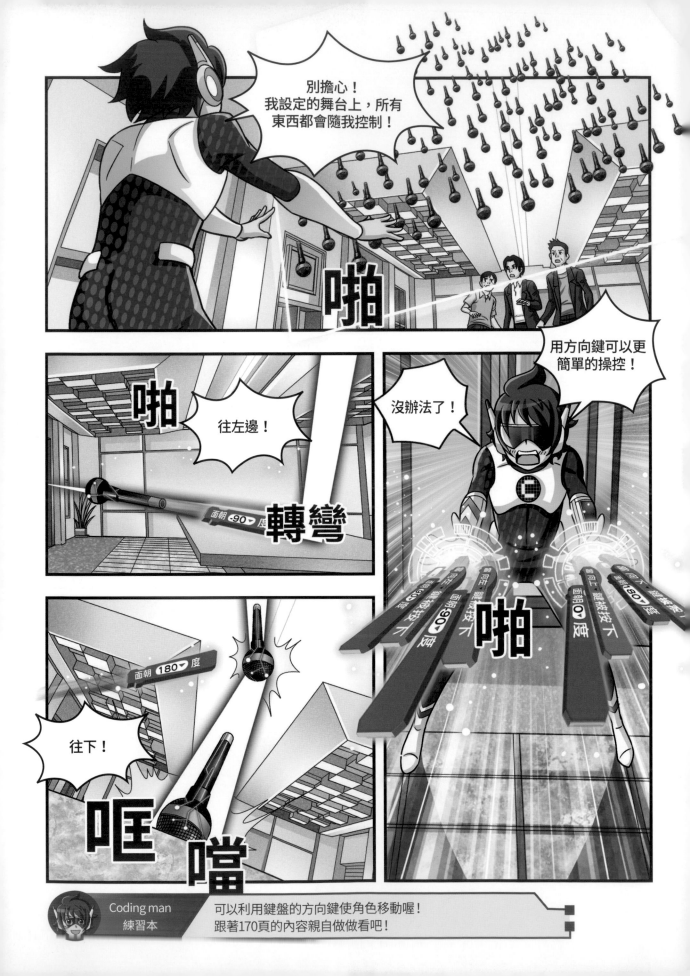

可以利用鍵盤的方向鍵使角色移動喔！
跟著170頁的內容親自做做看吧！

按

轉彎

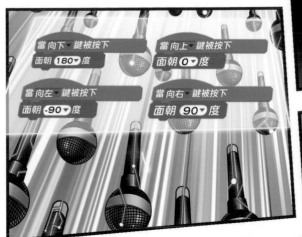

當 向下 ▼ 鍵被按下
面朝 180 ▼ 度

當 向上 ▼ 鍵被按下
面朝 0 ▼ 度

當 向左 ▼ 鍵被按下
面朝 -90 ▼ 度

當 向右 ▼ 鍵被按下
面朝 90 ▼ 度

按

按

轉彎

看到畫面了！

碰 碰 碰

OK！

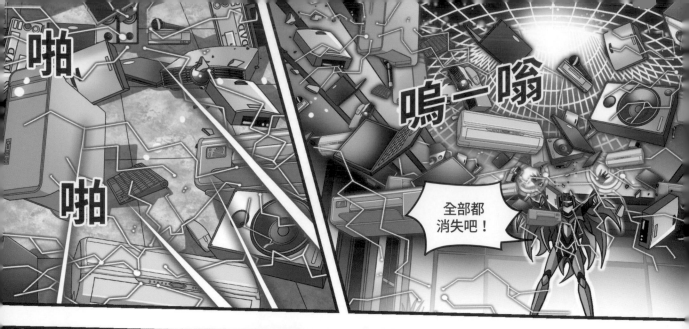

啪

啪

嗚一嗡

全部都
消失吧！

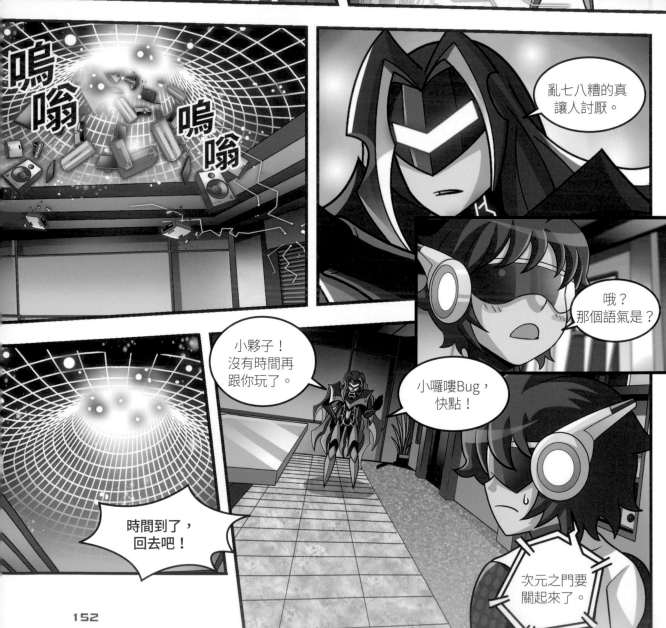

嗚嗡

嗚嗡

亂七八糟的真
讓人討厭。

哦？
那個語氣是？

小夥子！
沒有時間再
跟你玩了。

小囉嘍Bug，
快點！

時間到了，
回去吧！

次元之門要
關起來了。

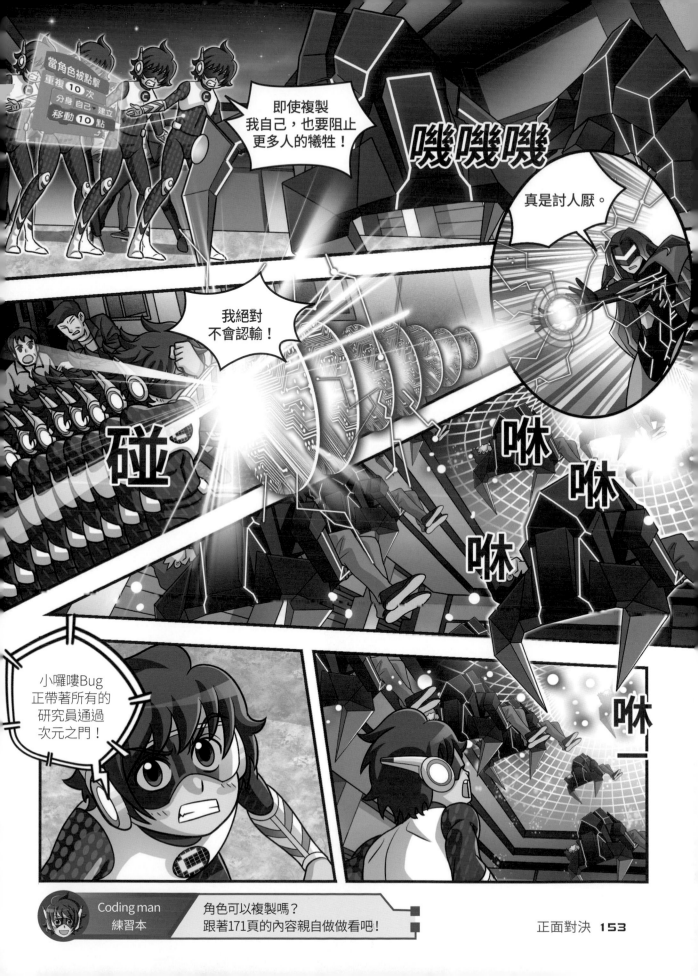

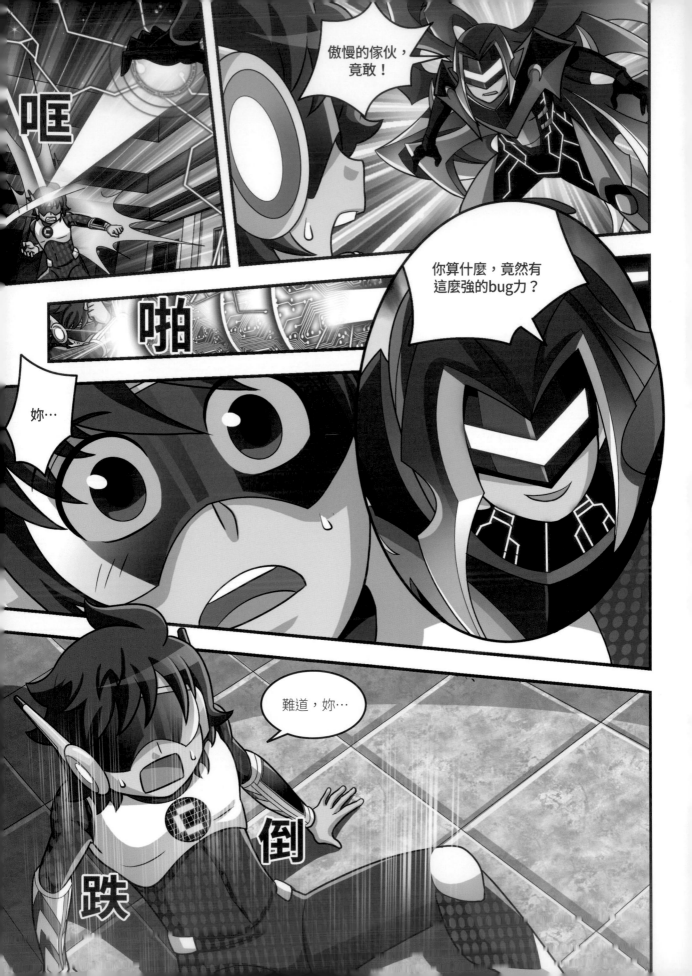

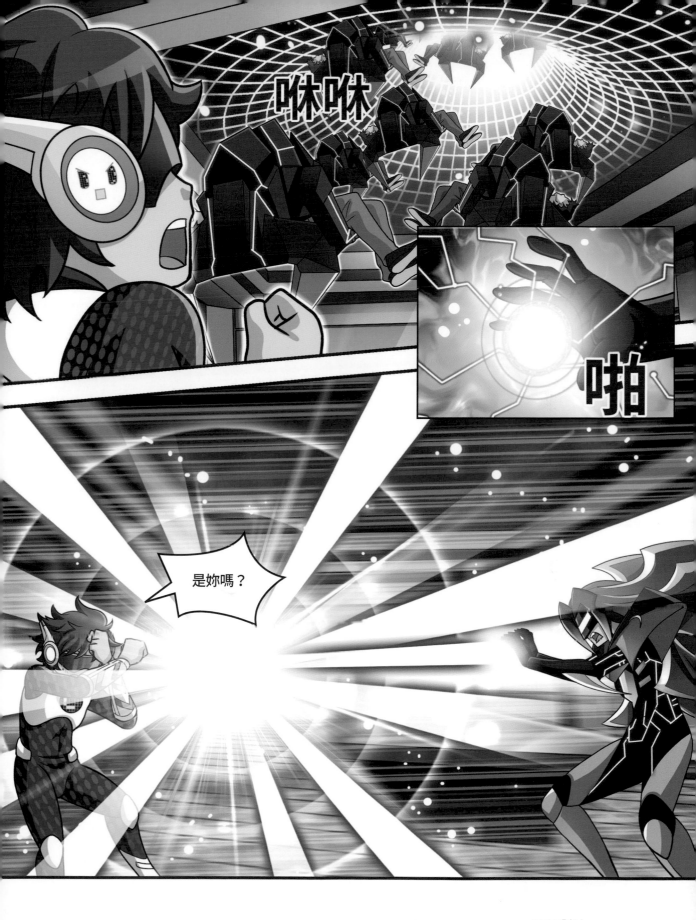

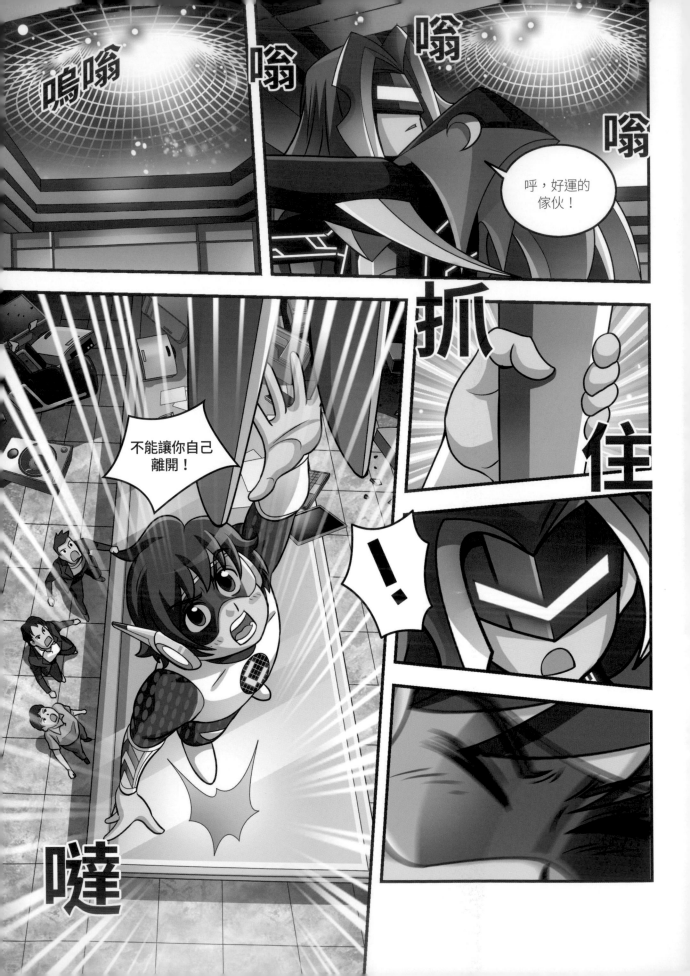

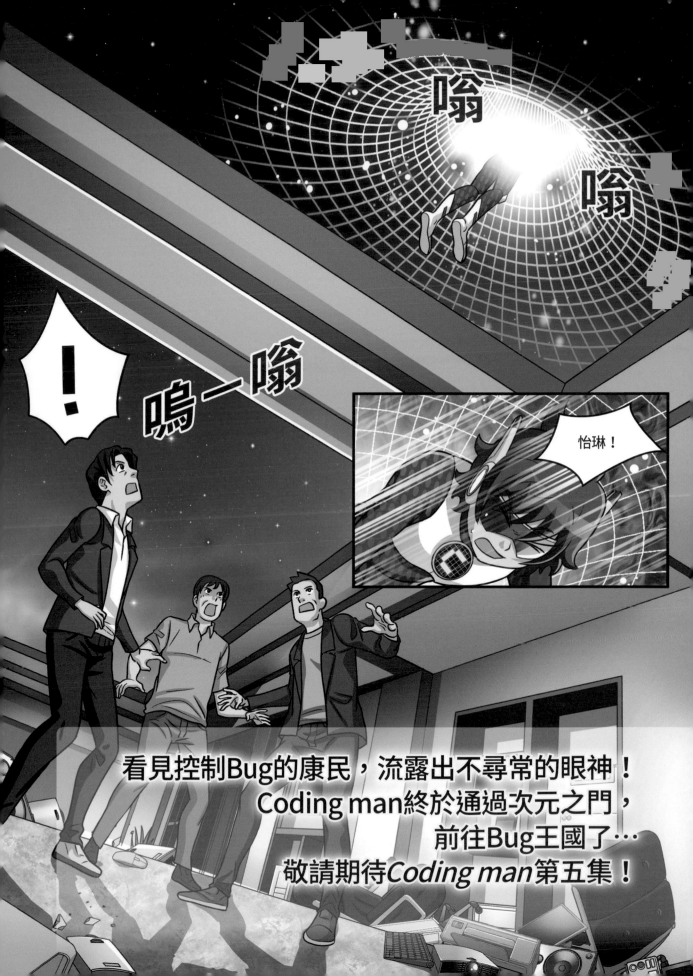

Bug王國成功的綁架大量研究員

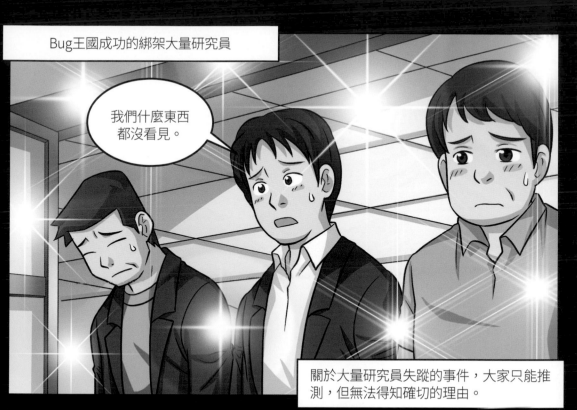

我們什麼東西都沒看見。

關於大量研究員失蹤的事件，大家只能推測，但無法得知確切的理由。

爸爸！

宥彩！老婆！

太好了！

韓國科學情報院

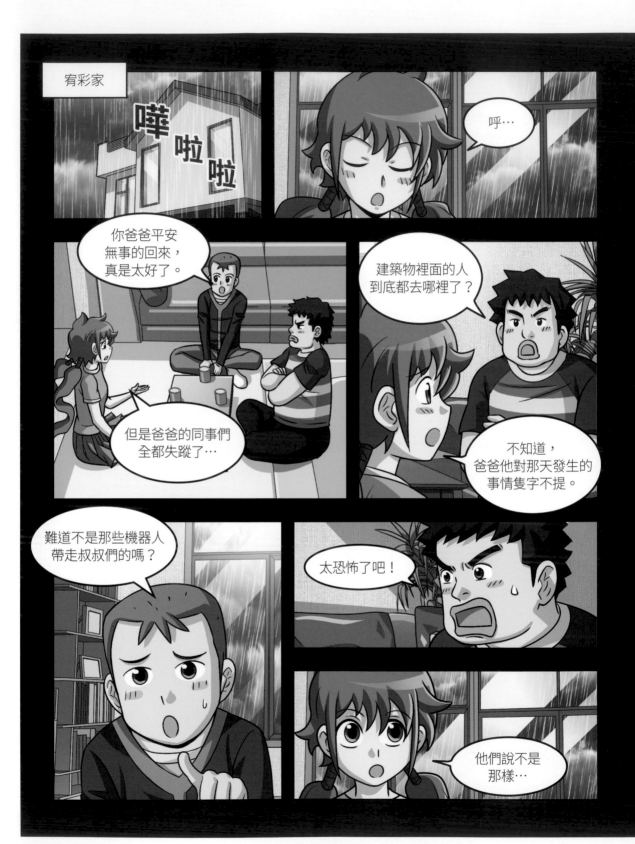

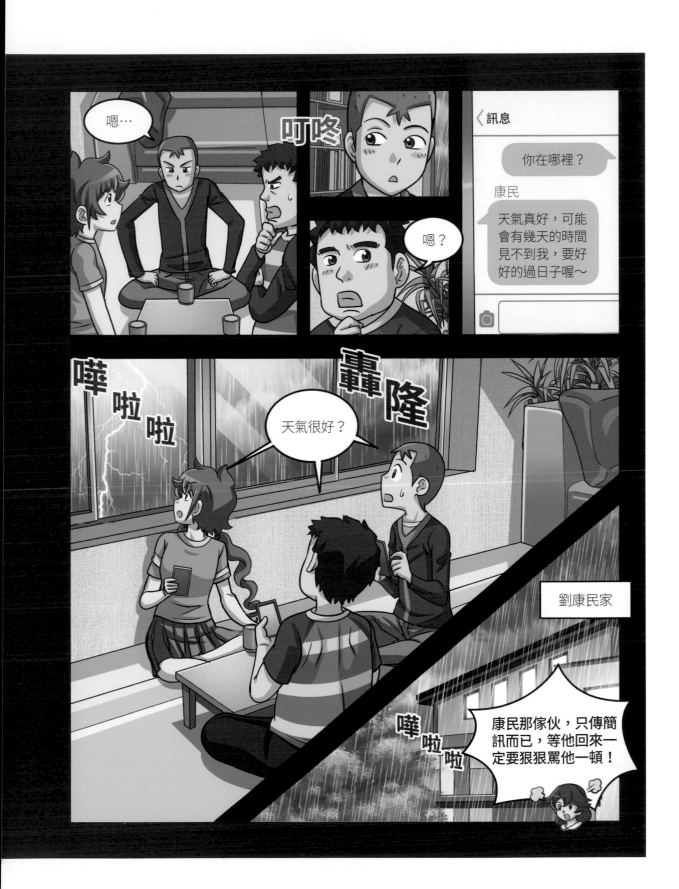

火災會危害人類的生命及財產，因此預防火災非常重要，而且萬一失火的話，一定要快速地撲滅。

韓國從2017年開始，在可能會發生火災的幼兒園和所有住宅強制裝設火災警報器，火災警報器會在火警發生時，主動產生非常刺耳的聲音，藉此提醒我們迅速應對。

但是，火災警報器是如何偵測到失火呢？

本書第62頁
火災警報器響起，人們正在避難。

感應器

是因為火災警報器中裝有可偵測火災的感應器，有可以偵測空氣中熱度的感應器，也有可以偵測火災濃煙的感應器。這些感應器可以偵測到的東西很多樣化，有壓力、音量、味覺、嗅覺等，但是如果將感應器接收到的訊息彼此連動，會對我們造成什麼影響呢？

物聯網

本書第104頁
Coding man戴上裝載GPS功能的護目鏡來確認位置。

你有聽過物聯網嗎？

物聯網是利用網路連結各種事物傳送或接收數據的技術，此時數據就是利用裝在事物上的感應器所生成。

以前事物若要正確無誤的啟動，一定需要透過人類操作，但是現在透過網路，事物之間彼此交換情報，然後自行做出決定。

最廣泛利用物聯網的例子就是公車動態情報系統，藉由裝在公車上的GPS（衛星定位系統）來取得公車位置的情報，然後傳送至公車站的電子燈板。

除此之外，連結家裡電視、冷氣、冰箱、空調、監視攝影機等所有的電器裝置，然後加以控制的智慧家庭技術，可以根據不同使用者的特徵來自動啟動，並遠距操縱。

大數據

掌握泰俊搜尋過的購物紀錄，然後活用在個人化廣告上！

物聯網技術是非常方便的，但是關於個人資料保護這方面，我們必須多加注意！各位是否曾經在打開購物網站時，看到未曾點過的商品出現在推薦清單中呢？這就是追蹤各位在購物網站各處所留下的數據而得到的結果。我們使用網路來購物、教育、遊戲等，花了很多時間，但在那段時間，不是只有人類和機器之間會進行情報交換，機器與機器之間，也同時透過物聯網技術持續運作，機器們自己在交換資訊耶！

因此，曾看過的圖片、造訪過的購物網站、留言、上傳的影像等，個人數位資料爆炸性的增加，如此生成的龐大資訊被稱作是大數據，分析大數據可以使個人行動、位置情報、想法和意見等變得可預測。

Point

感應器是擴大人類感覺的裝置。

物聯網是機器與機器之間的情報交流。

方便的物聯網和大數據的應用，會伴隨著個人資料保護問題出現。

正在變親近的機器人

機器人是什麼？

本書第46頁
在機器人博覽會中可以看到各種用途的機器人。

一般而言，機器人指的是能夠根據所給指示自行作業的機器。為了要能夠自行作業，就必須要能自行判斷，因此對機器人來說，需要的是自行偵測到狀況的感應器、能夠判斷情報的處理器和讓它實際運作的驅動裝置。

從這種意義來看，能夠維持一定溫度的空調可以被稱作是機器人，但是小孩子的玩具機器人就不能稱作是機器人。

工業機器人

機器人可以分成兩大類，工業機器人和人型機器人(Humanoid)。

首先，工業機器人是為了要替代人力來勞動的機器，機器手臂像是人類手臂一樣。工業機器人不只在工廠、醫院（手術機器人）、軍隊（軍事機器人）等地方，聰明的扮演著它的角色，火星探測時使用的宇宙機器人、植入生命體中消滅病原體的奈米機器人，都和我們未來生活有密切關聯，且我們一定會更加關心的領域。

人型機器人

和完成指派工作的工業機器人不同，人型機器人是依照人類的形態所做成，不但頭、身體、手、腳統統都有，而且還用雙腳走路。至今為止，機器人有大幅的發展，所以現在幾乎可以做出跟人類一樣的行動及表情了。

Arduino

本書第13頁

本書第14頁

煥希利用Arduino所做的裝置，只要連接網路，就會自動給小狗飼料。

但是人類的感情無法模仿，無論如何機器人都做不出來，因為這必須要輸入非常複雜的程序，而且價格會非常昂貴，但是透過Arduino是有可能的。Arduino只有手掌那麼大，所以可以把它想成是一臺小型電腦會比較簡單，然後將它裝配上各種不同的感應器或零件並連結，就可以形成迴路來處理命令了。

如果用迴路連結偵測火花、偵測障礙物、觸碰式開關、超音波、偵測顏色、心臟脈動數測定等各種感應器，就可以做出實際運作的機器人腦袋了。那麼試著把利用Scratch寫成的程式和Arduino連結，做成一個小型機器人吧？

Point

機器人是代替人類來執行某些工作。	機器人可以分成工業機器人及人型機器人兩大類。	和人類長得很相似的機器人就叫做人型機器人。	利用Arduino可以做出簡單的數位裝置。

職業探索 電腦程式設計師

電腦程式設計師就是開發電腦程式的職業。根據所開發程式的不同，可以分成網頁程式設計師、應用程式設計師、系統程式設計師、遊戲程式設計師、攜帶裝置程式設計師等類別。讓我們可以方便地使用Excel、Internet Explorer等都是由應用程式設計師所設計出來的。

觀察看看造型頁籤

看看和右邊一樣的Scratch頁籤區域，會發現除了程式之外，還有造型跟音效兩個頁籤。

這次讓我們來觀察看看造型頁籤的各種功能吧！

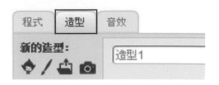

1. 按按看「新的造型」裡的圖示，它們分別有什麼不同功能，試著配對看看吧！

(1) ⬥ ・　　　　　　　　　　　　甲　從電腦中挑選造型

(2) ✎ ・　　　　　　　　　　　　乙　自行繪製新的造型

(3) ⬆ ・　　　　　　　　　　　　丙　在範例庫中挑選造型

(4) 📷 ・　　　　　　　　　　　　丁　用攝影裝置錄製新造型

2. 用上面4種方法做出新的造型，並把它放進舞台吧！

3. 像40頁的Coding man一樣，畫畫看貓咪角色，請按照順序跟著做做看，並將正確的選項圈起來。

(1) 如果想要在貓咪臉上畫鬍鬚的話，要選擇 (✎ , ↖)。

(2) 如果想要改變顏色的話，點擊(🔳 , ◇)後，從底下的調色盤挑選顏色。

(3) 如果想要讓畫的線變得更長，或是改變線的樣子，選擇 (↻ , Ｔ)就可以修正了。

調整角色的尺寸

在38頁，Coding man把動作Bug變小，然後就攻擊成功了。

選擇「老鼠」這個角色後，試著調整看看大小吧！

1. 使用各個外觀積木做出和 圖示 一樣的腳本，並記錄卜結果。

(1) 尺寸改變 10

(2) 尺寸設為 90 %

2. 每次點擊下面腳本的時候，老鼠的大小會如何改變呢？

(1) 當角色被點擊　尺寸改變 10　➡

• 點擊一次：

• 點擊多次：

(2) 當角色被點擊　尺寸設為 90 %　➡

• 點擊一次：

• 點擊多次：

設定角色的效果

在36頁，Coding man給動作Bug的臉加上「魚眼」效果改變了外觀，讓我們看看可以加在角色上的各種效果吧！

1. 下面是對 範例 角色加上效果的結果，請從 圖示 中選出正確的外觀積木，並把代號填在括弧中。

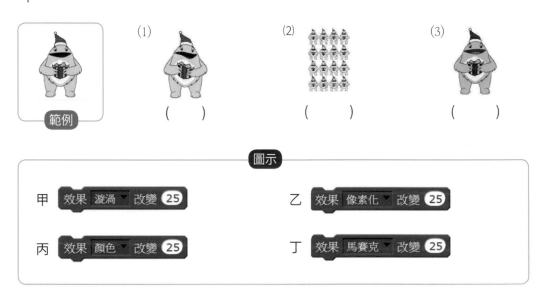

範例

(1) (　　)

(2) (　　)

(3) (　　)

圖示

甲　效果 漩渦 改變 25

乙　效果 像素化 改變 25

丙　效果 顏色 改變 25

丁　效果 馬賽克 改變 25

2. 在第1題中我們是把效果的程度定為25，試試看輸入大於25或是小於25的數字，這些效果會有什麼不同呢？

(1) 輸入小於25的數時：

(2) 輸入大於25的數時：

坐標和角色的位置

在Scratch的舞台上移動滑鼠試試看，有看到在舞台下方的x值及y值在改變嗎？觀察看看跟著角色移動而變化的坐標值，然後回答下面的問題吧！

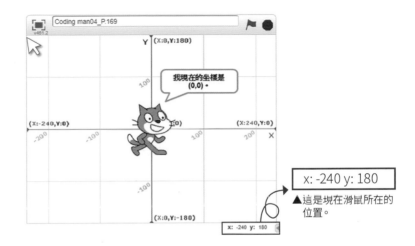

▲這是現在滑鼠所在的位置。

1. 請將正確的選項圈起來。

　(1) 如果想要插入坐標背景，點擊（ 🖼 , 🧙 ）然後選擇「xy-grid」。

　(2) 如果想要角色往右邊移動100的話，x坐標是（-100，100）。

　(3) 如果想要角色往下移動80的話，y坐標是（-80，80）。

2. 做出下面的腳本，然後在上面的舞台標示出角色移動的位置。

指定角色的方向

在150頁，Coding man改變麥克風的飛行方向，危機才能化解，我們也來試試看利用鍵盤上的方向鍵改變方向吧！

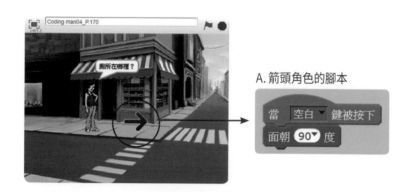

A. 箭頭角色的腳本

1. 如果要將上面A腳本變成按下「向右」鍵就看向右邊，下面哪位朋友的話是正確的？

> ◆ 泰俊：要把90度改成180度才行。
>
> ◆ 煥希：要把事件積木換成 當 被點擊 才對。
>
> ◆ 宥彩：按下事件積木裡的▼，然後選擇「向右」。

2. 如果想要將箭頭與角色的前進方向變得跟鍵盤上的方向鍵方向一致的話，該怎麼做呢？請從 圖示 中挑出正確的選項，並且完成腳本。

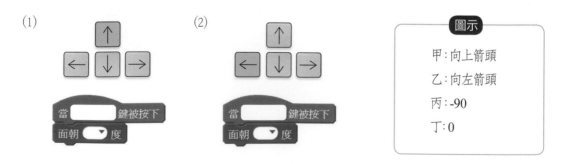

(1)　　　　　　　　　　　(2)

圖示

甲：向上箭頭

乙：向左箭頭

丙：-90

丁：0

建立角色的分身

在153頁，Coding man複製自己來保護處於困境的研究員們，因為Coding man把自己指定成角色，才有了這個防禦技術，如何利用腳本做出這個技術呢？讓我們一起看看吧！

1. 試著製作出下列的腳本，並把正確的結果連起來。

(1) 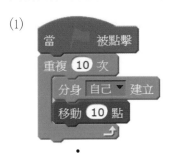　　(2) 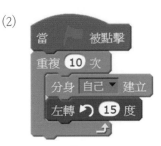　　(3)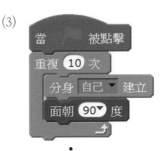

甲 　　乙 　　丙

2. 如果把第1題(1)的腳本改成和右圖一樣，結果會是哪個選項呢？

① 　　② (貓圖)

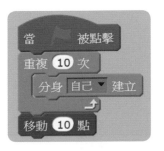

166頁

1. (1)丙　(2)乙　(3)甲　(4)丁

2. 省略

3. (1) ✏　(2) 🪣　(3) ↻

167頁

1. (1)角色 (老鼠) 的尺寸會變大10。
　 (2)角色 (老鼠) 的尺寸會變成原本的90%。
2. (1)點擊一次的話,角色 (老鼠) 的大小會變大10;點擊多次
　　 的話,會一直以10的程度繼續變大。
　 (2)點擊一次的話,角色 (老鼠) 的大小會縮小90%,但是
　　 因為已經把大小設為原本的90%了,所以再繼續點擊角
　　 色,大小也不會改變。
　➡雖然外觀積木的「改變」可以持續使用在角色上,但是
　　「設為」的目標值只要達成了,即使再繼續點擊,角色
　　 也不會有變化。

168頁

1. (1)甲　(2)丁　(3)丙

2. (1)輸入小於25的數時,角色的效果會比25時來的弱。
　 (2)輸入大於25的數時,角色的效果會比25時來的強。
　➡數字如果越小,效果就比較弱;數字如果越大,則效果
　　 就越強。

169頁

1. (1) 　(2)100　(3)-80

2.
➡x坐標的「正向」是往右,「負向」
是往左;y坐標的「正向」是往上,
「負向」是往下。

170頁

1. 宥彩
　➡要把空白鍵改成向右鍵,才能在按下向右鍵的時候角
　　 色看向90度。
2. (1)甲、丁　(2)乙、丙

171頁

1. (1)乙　(2)丙　(3)甲
2. ②
　➡把自己複製10次之後,選擇其中一個角色移動10點。

劉康民預告

各位!第四集中出現的物聯網、感應裝置、大數據、機器
人、Arduino等有好好了解嗎?之後Coding man還會介紹
許多新奇有趣的事物,敬請期待喔!